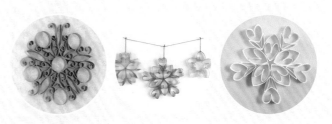

剪一剪＆捏一捏，
紙捲花開了！

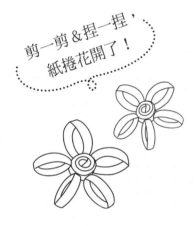

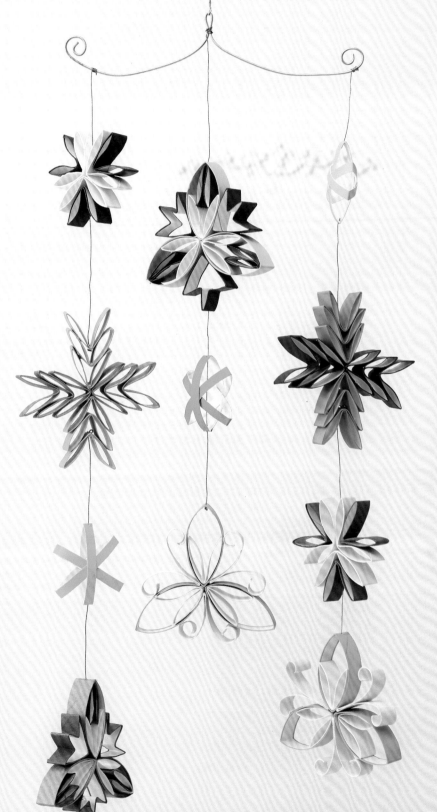

剪一剪＆捏一捏
紙捲花開了！

捲筒紙芯變花樣

一本學會15種基本捲法
＆輕鬆掌握
50⁺創意裝飾

＆輕鬆掌握
50⁺創意裝飾

阪本あやこ◎著

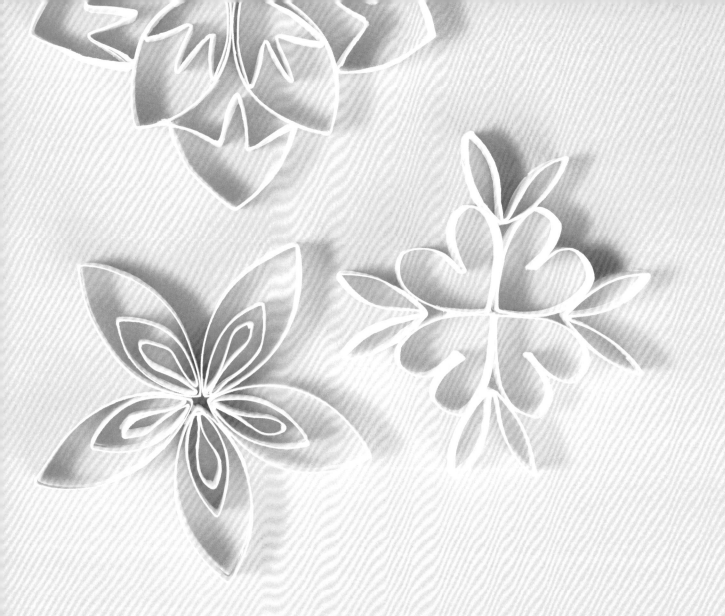

前言

大部分的人聽到這些作品都是以捲筒紙芯筒作的，應
該都會嚇一跳吧！
以捲筒紙芯作成小型部件再加以組合，就能創造出更
多出色的花樣。
每次製作，都依當時的心情與製作的時間點而有所變
化，即使是同樣的部件也會組合出不同的風格，真的
非常奇妙。
賦予廢材新的生命，轉化成美麗的作品，令人感受到
這就是藝術。
發揮想像力，創造自己獨特的造形吧！

阪本あやこ

東京出生，多摩美術大學染織設計系畢業。比起料
理，更熱衷於以剪刀與針線進行手工藝、刺繡、家
飾的製作，作品發表多以雜誌媒體為主。
著作有《子どものイラストでママが作るキッズの
バッグ》文化出版局，《フェルトでつくるかわい
いモビール》池田書店，《手作リガーランド＆ウ
ォールステッカー》ブティック社等。

CONTENTS

關於材料

●若使用一般捲筒衛生紙的紙芯，就本書部件主要以裁成1.5cm寬的紙芯製作而言，約可裁切成7段後剩下少許。

●書中所標示的捲筒紙芯數量，為完成該作品所需的數量，但也有可能會發生剩餘的情形。

●捲筒紙芯因製造廠牌或批次不同，顏色和厚度都會有所差異。

●若需要大量採購捲筒紙芯時，可考慮從網路拍賣、網路商城等購物網站購入。

主要材料&工具

再複雜的作品，都能以簡單的材料及工具製作，就是手作最大的魅力所在。
本書中的每樣材料都是身邊唾手可得的物品。

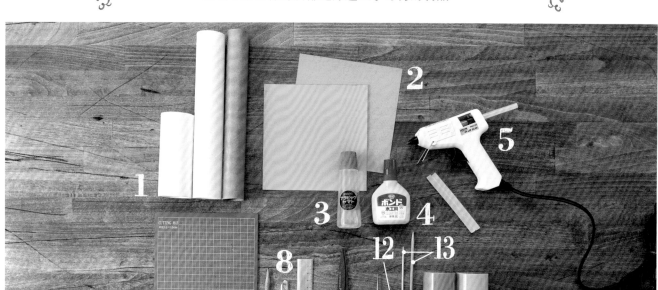

1 捲筒紙芯

本書主要使用一般捲筒衛生紙的紙芯，當然也可使用保鮮膜或廚房紙巾的紙芯。

2 色紙

作為刻度尺（參照P.5），或貼在捲筒紙芯上使用。

3 膠水

將色紙黏貼在捲筒紙芯上時使用。

4 白膠

固定捲筒紙芯時使用。需要花點時間等乾，但可以黏貼得比較牢固。

5 熱熔膠

固定捲筒紙芯時使用。可立刻乾燥，節省作業時間，但可能較容易脫落。

6 切割板

切割捲筒紙芯時使用。準備較大的切割板會較為方便。

7 鉛筆

裁切捲筒紙芯時用來標記裁切點。

8 美工刀

裁切捲筒紙芯時使用。

9 直尺

裁切捲筒紙芯時用來標記裁切點。

10 剪刀

裁切捲筒紙芯或色紙時使用。

11 錐子

製作拉旗時，需事先鑽孔以讓鐵絲穿過時使用。

12 鑷子

黏貼細部時以鑷子固定會方便操作許多。

13 竹籤・棒針

增加捲筒紙芯的彎度時使用。建議使用7至10號棒針。

14 噴漆

為花圈等形狀較複雜的成品上色時使用。

噴漆需在通風良好處，或有充分換氣裝置的環境下操作。在紙箱內鋪上報紙，放入欲上色的半成品，再進行噴漆。邊角部分可利用免洗筷將作品提起後方便上色。

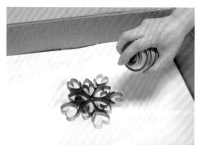

基本作法

每個人都可以簡單完成捲筒紙芯的基本造形，
但是要作得快又漂亮是有訣竅的。

以P.11的「以1種基本部件製作5」為例

 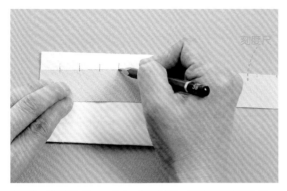

裁剪一條約2.5cm×16cm的色紙，在長邊間隔1.5cm
標上記號，作成刻度尺。將捲筒紙芯壓扁，利用刻
度尺間隔1.5cm標上記號。　※上下位置都要標上記號（參照
步驟2的圖）

 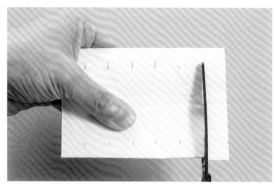

照著步驟1標好的記號，以剪刀剪下。
※一般的捲筒衛生紙芯（高10.5cm），大約可剪出7個。

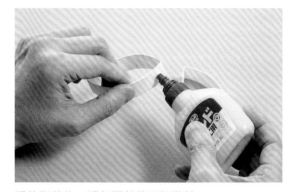

調整形狀後，將每個部件互相黏貼。
※圖中使用的是白膠，但也可使用熱熔膠。
※以洗衣夾或長尾夾等工具固定，待白膠乾後就會更加牢固。

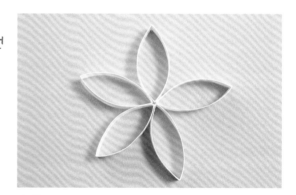

完成。
※曲線或摺線附近內側的紙可能較容易掀開，以白膠重新黏合即可。

**不壓扁捲筒紙芯的
裁切法**

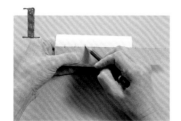

使用上方步驟1的刻度尺，
在捲筒紙芯上間隔1.5cm標上
記號。

沿著步驟1標好的記號捲上
刻度尺，再沿著色紙邊緣描
出裁切線。

沿著裁切線，以美工刀切開。

基本部件

本書中大部分的作品，
都是以下列幾種基本部件組合而成的。

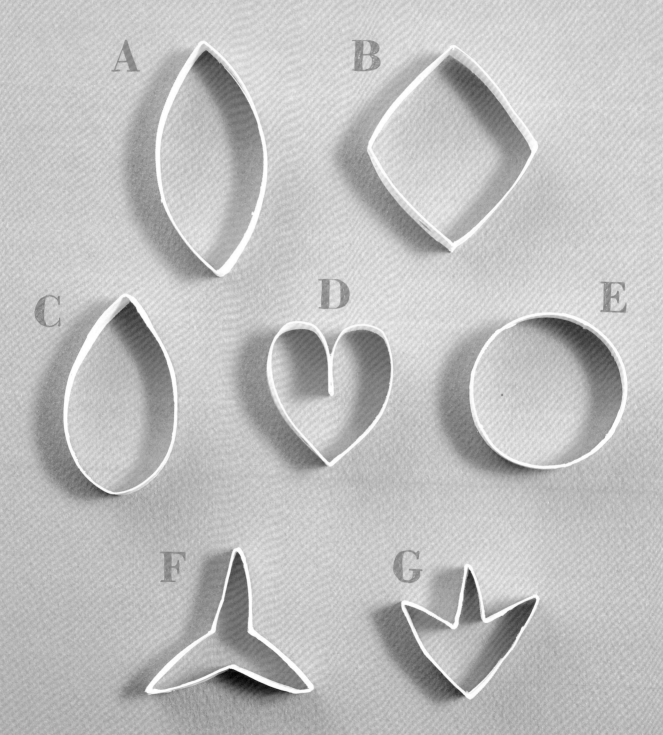

A

B

C

D

E

F

G

H　　I　　J

K　　L

N

M　　　O

基本部件

每個作法都超簡單！
熟悉製作後，就會愈來愈上手，愈作愈漂亮。

A

1 將捲筒紙芯壓扁，裁下15mm的寬度。
2 將捲筒紙芯復原，調整形狀。

B

1 將捲筒紙芯壓扁，裁下15mm的寬度。
2 將捲筒紙芯復原，將壓扁的摺痕上下對齊，
　再壓扁一次。
3 將捲筒紙芯復原，調整形狀。

C

1 將捲筒紙芯維持筒狀，裁下15cm的寬度。
2 輕捏一個點作出摺痕，調整形狀。

D

1 將捲筒紙芯壓扁，裁下15mm的寬度。
2 將捲筒紙芯復原，沿著其中一邊的摺痕，
　往內摺出心形。
3 摺線內側上膠固定，調整形狀。

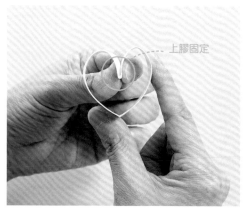
調整心形的彎曲弧度後，上膠固定

E

將捲筒紙芯維持筒狀，裁下15mm的寬度。

F

1 將捲筒紙芯壓扁，裁下15mm的寬度。
2 將捲筒紙芯復原，依下圖的位置與方向
　壓摺，調整形狀。

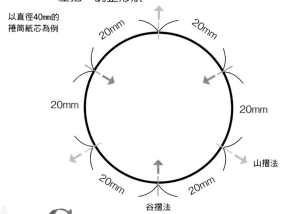

以直徑40mm的
捲筒紙芯為例

20mm　20mm
20mm　　　20mm
20mm　20mm
山摺法
谷摺法

G

1 將捲筒紙芯壓扁，裁下15mm的寬度。
2 將捲筒紙芯復原，依下圖的位置與方向
　壓摺，調整形狀。

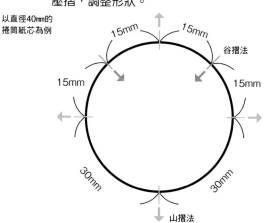

以直徑40mm的
捲筒紙芯為例

15mm　15mm
谷摺法
15mm　　　15mm
30mm　30mm
山摺法

H

1 將捲筒紙芯壓扁，裁下15mm的寬度。
2 將捲筒紙芯復原，依下圖的位置與方向壓摺，調整形狀。

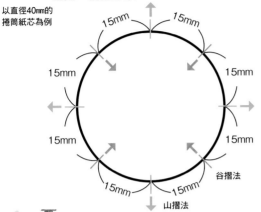

以直徑40mm的
捲筒紙芯為例

15mm　15mm
15mm　　15mm
15mm　　15mm
15mm　15mm
谷摺法
山摺法

I

1 將捲筒紙芯壓扁，裁下15mm的寬度。
2 從正中央摺凹，調整形狀後，於中心上膠固定。

J

1 將捲筒紙芯壓扁，裁下15mm的寬度。
2 於圖示位置壓摺，將★與★對齊，調整形狀後上膠固定。

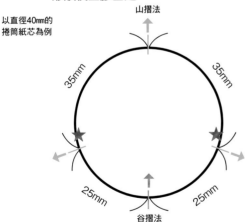

山摺法
以直徑40mm的
捲筒紙芯為例
35mm　35mm
25mm　25mm
谷摺法

K

1 將捲筒紙芯壓扁，裁下15mm的寬度。
2 從中間剪開，兩端如完成圖所示作出捲度。

L

1 將捲筒紙芯壓扁，裁下15mm的寬度。
2 將捲筒紙芯復原，沿著其中一邊摺痕剪開。
3 兩端如完成圖所示作出捲度。

M

1 將捲筒紙芯壓扁，裁下15mm的寬度。
2 將捲筒紙芯復原，沿著其中一邊摺痕剪開。
3 兩端如完成圖所示作出捲度。
4 於下方對摺處內側上膠固定。

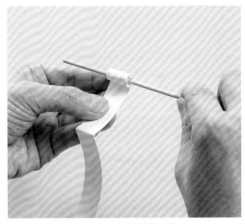

先稍微用力捲出捲度，再拉鬆調整形狀

N

1 將捲筒紙芯壓扁，裁下15mm的寬度。
2 剪開捲筒紙芯，兩端如完成圖所示作出捲度。

O

1 將捲筒紙芯壓扁，裁下15mm的寬度。
2 將捲筒紙芯復原，沿著其中一邊摺痕剪開。
3 兩端如完成圖所示作出捲度。
4 於中央上膠固定。

以1種基本部件製作1至6 作法請見P.18

只要少許時間就能作出這些可愛的花朵造形！
平衡吊飾、派對拉旗……
快來發揮你的想像力吧！

1

3

2

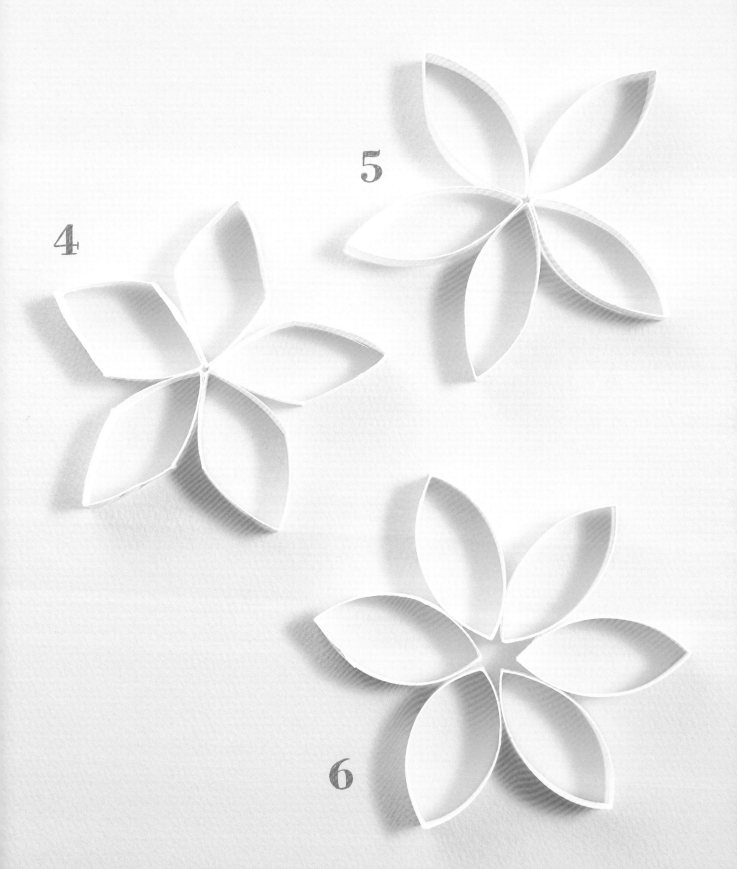

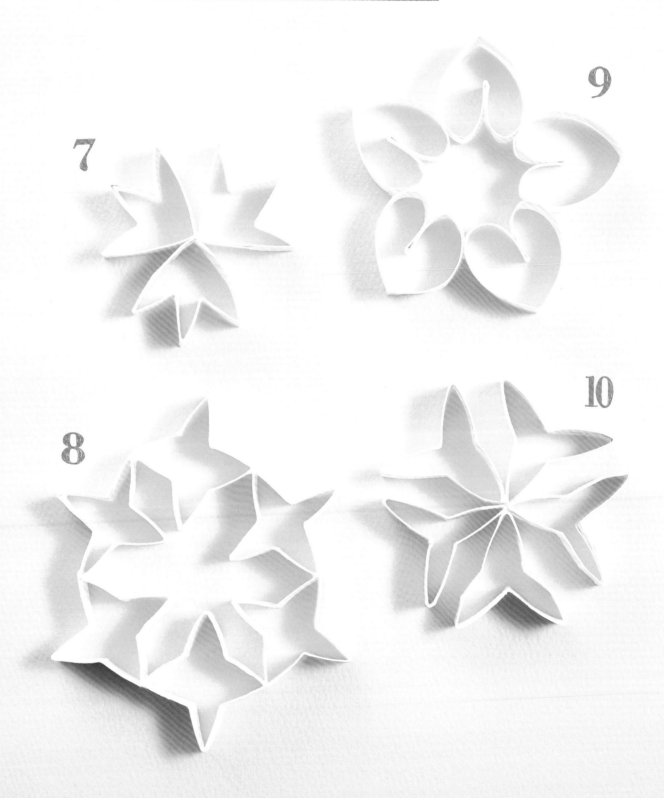

利用每個部件的凹凸面，
只需簡單地連接與黏貼，也能變化出華麗的造形。
運用這些技巧創造出更多獨特的花樣吧！

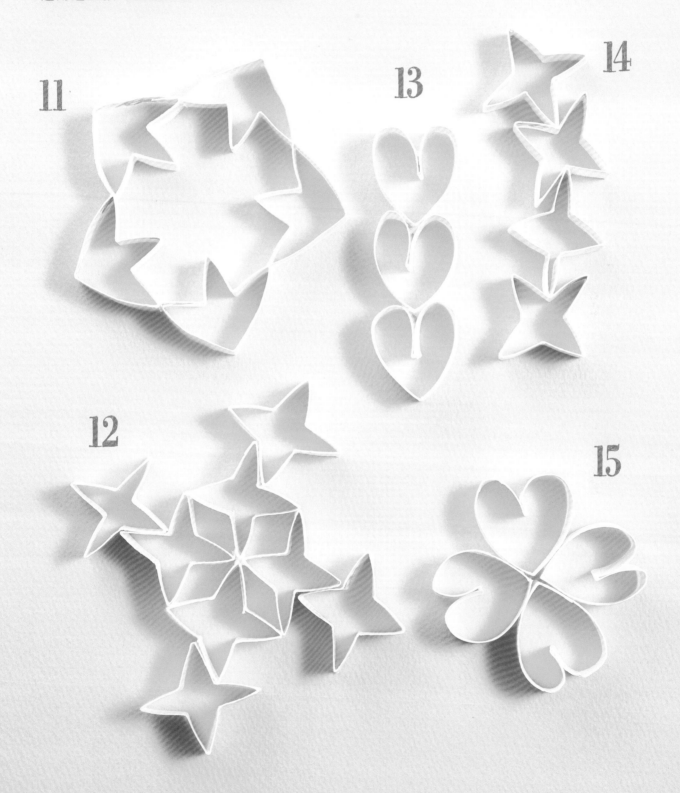

以1種基本部件製作 16 至 21 作法請見P.19

將有著流暢線條感的基本部件,
藉由相互組合、重疊,展現更多精彩的紋樣。
有如復古花紋般,充滿經典韻味。

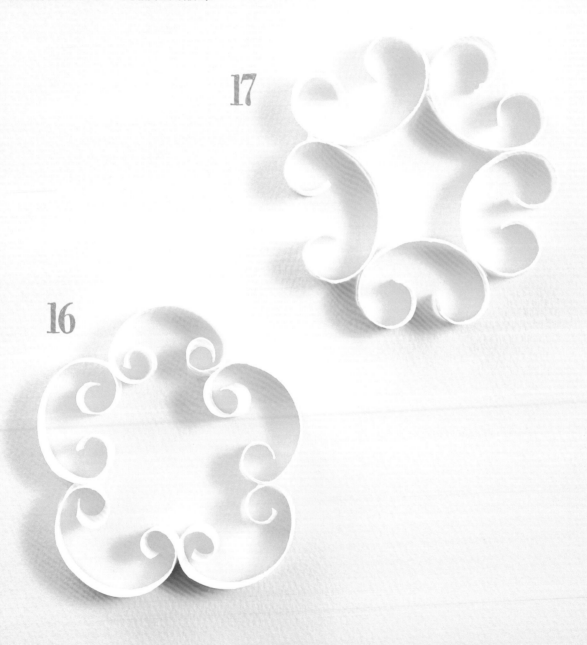

17

16

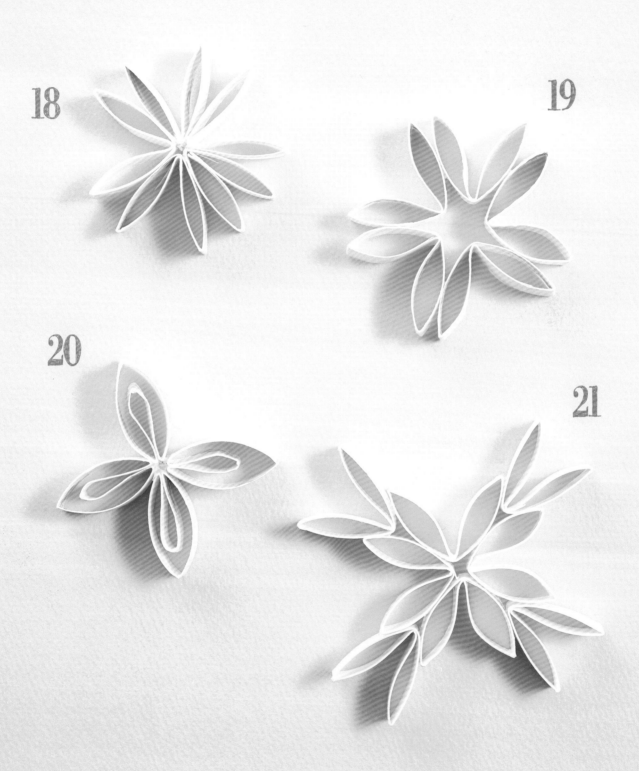

18

19

20

21

以1種基本部件製作 22至27 作法請見P.19

將有著流暢線條感的基本部件，
藉由相互組合、重疊，展現更多精彩的紋樣。
有如復古花紋般，充滿經典韻味。

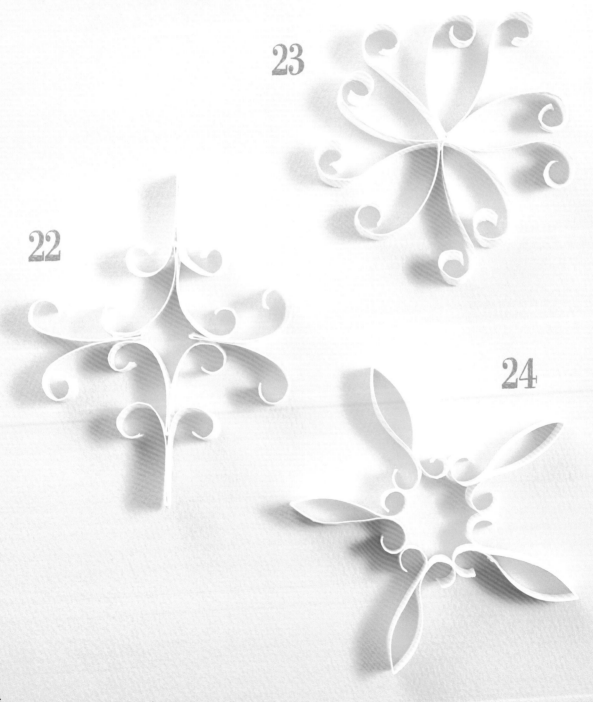

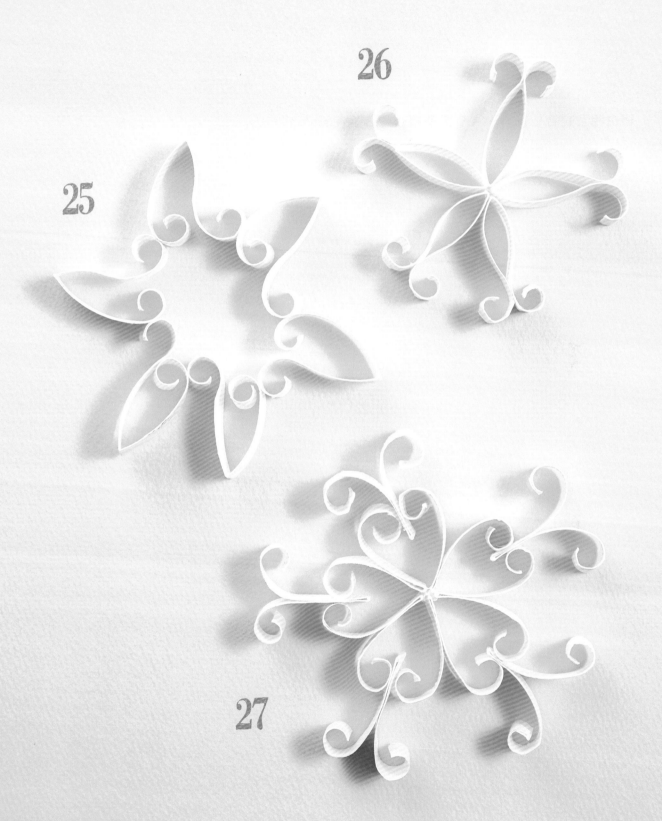

以1種基本部件製作1至6 P.10至P.11

● **材料**
　捲筒紙芯…各1支

● **使用基本部件**
　1 C…5個
　2 E…5個
　3 E…3個
　4 B…5個
　5 A…5個
　6 A…6個

● **作法**
　1 製作基本部件。
　2 如圖所示黏貼組合。

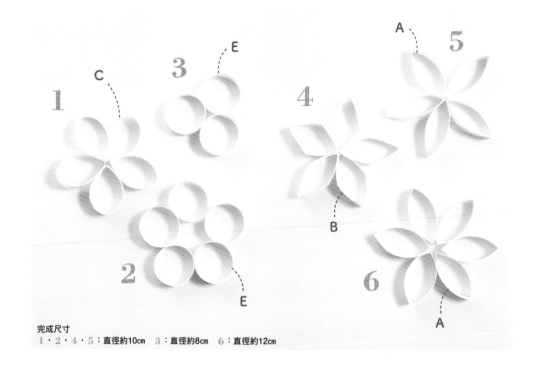

完成尺寸
1・2・4・5：直徑約10cm　3：直徑約8cm　6：直徑約12cm

以1種基本部件製作7至15 P.12至P.13

● **材料**
　7至11・13至15
　捲筒紙芯…各1支
　12
　捲筒紙芯…2支

● **使用基本部件**
　7 G…3個
　8 H…6個
　9 D…5個
　10 F…5個
　11 G…5個
　12 H…8個
　13 D…3個
　14 H…4個
　15 D…4個

● **作法**
　1 製作基本部件。
　2 如圖所示黏貼組合。

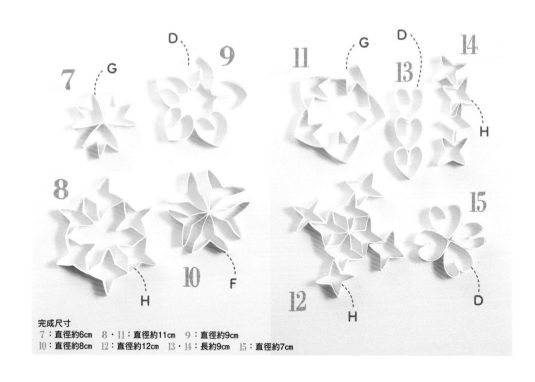

完成尺寸
7：直徑約6cm　8・11：直徑約11cm　9：直徑約9cm
10：直徑約8cm　12：直徑約12cm　13・14：長約9cm　15：直徑約7cm

以1種基本部件製作 16 至 21　P.14至P.15

● 材料
　16至20
　捲筒紙芯…各1支
　21
　捲筒紙芯…2支

● 使用基本部件
　16 K…5個
　17 K…5個
　18 I…5個
　19 I…5個
　20 J…4個
　21 I…8個

● 作法
　1 製作基本部件。
　2 如圖所示黏貼組合。

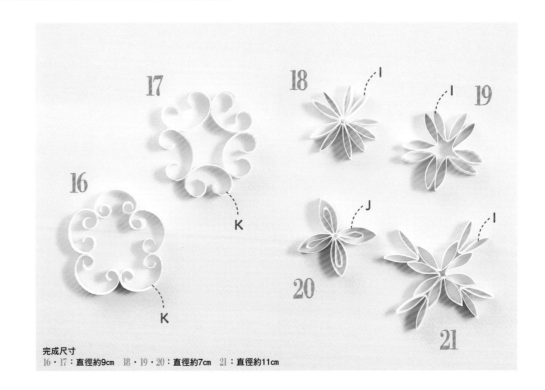

完成尺寸
16・17：直徑約9cm　18・19・20：直徑約7cm　21：直徑約11cm

以1種基本部件製作 22 至 27　P.16至P.17

● 材料
　22・27
　捲筒紙芯…各2支
　23至26
　捲筒紙芯…各1支

● 使用基本部件
　22 M…6個
　23 L…5個
　24 O…5個
　25 L…6個
　26 O…5個
　27 M…10個

● 作法
　1 製作基本部件。
　2 如圖所示黏貼組合。

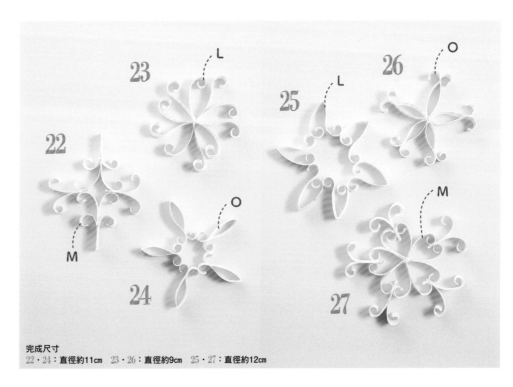

完成尺寸
22・24：直徑約11cm　23・26：直徑約9cm　25・27：直徑約12cm

以2種基本部件製作1至6 作法請見P.24

將基本部件放進另一部件內部，或貼在外圈，
交織出更加複雜的圖案，
呈現蕾絲般典雅細緻的造形。

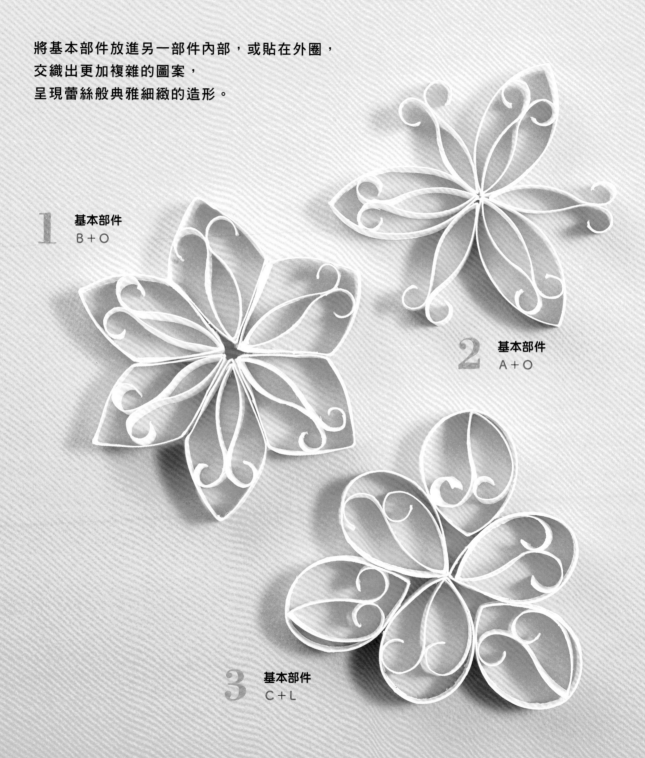

1 基本部件
B＋O

2 基本部件
A＋O

3 基本部件
C＋L

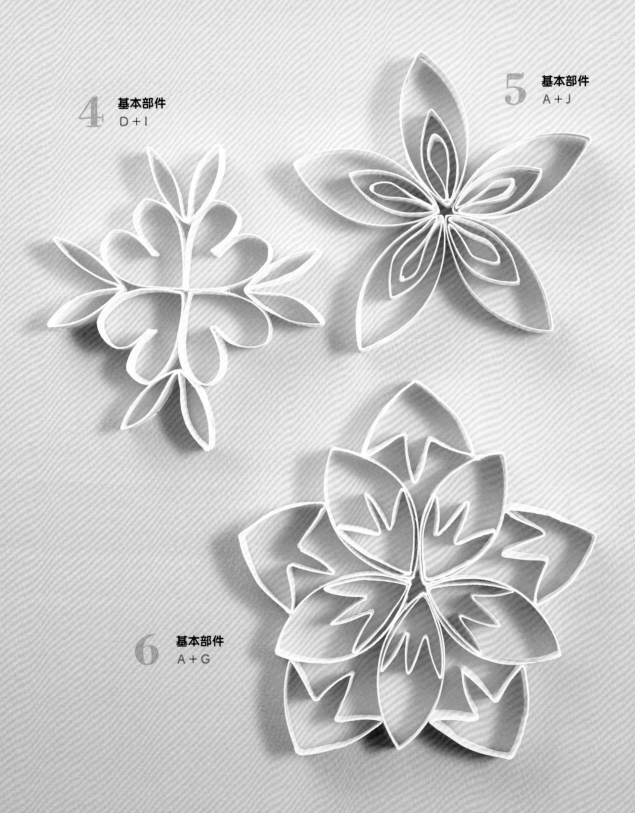

4 基本部件
D＋I

5 基本部件
A＋J

6 基本部件
A＋G

以3種基本部件製作1至6 作法請見P.25

維持同樣的簡單作法，
卻大大提升了圖案的繁複與華麗度，
一起來試試不同的排列組合吧！

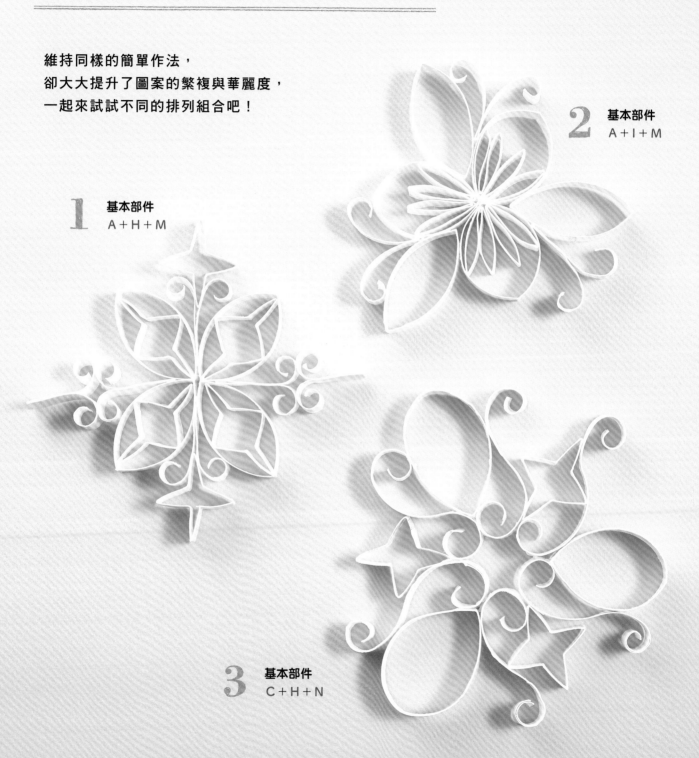

2 基本部件
A＋I＋M

1 基本部件
A＋H＋M

3 基本部件
C＋H＋N

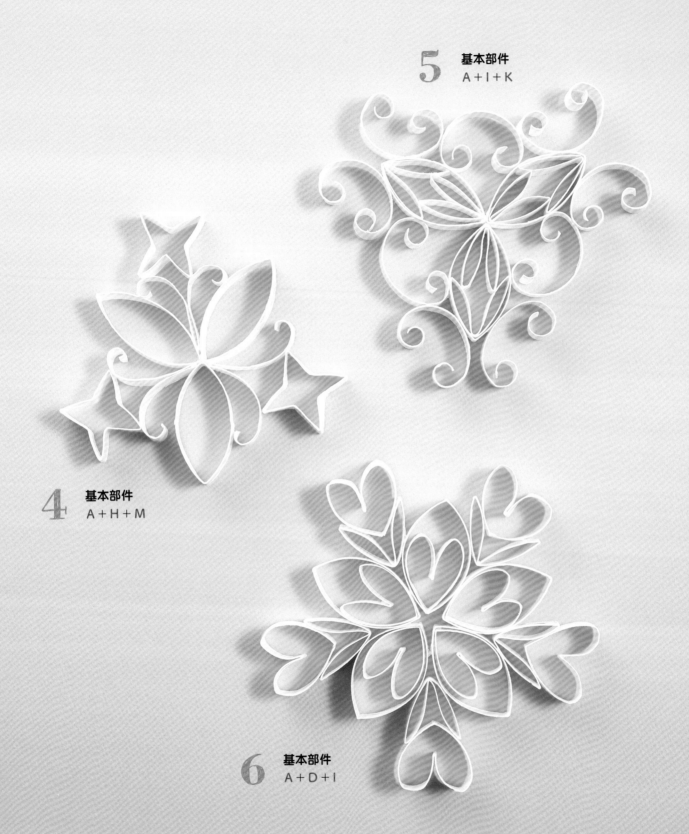

5 基本部件
A＋I＋K

4 基本部件
A＋H＋M

6 基本部件
A＋D＋I

以2種基本部件製作1至6 P.20至P.21

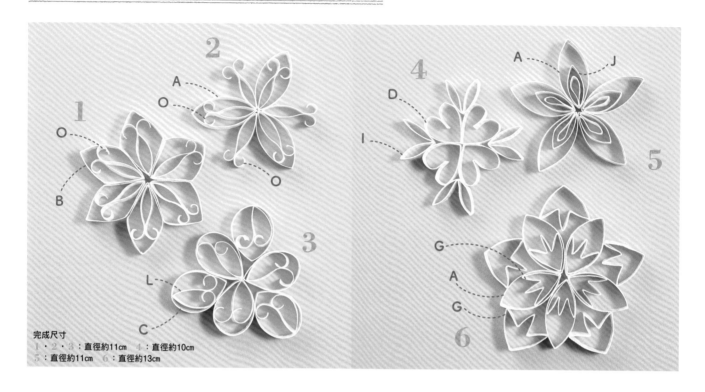

完成尺寸
1・2・3：直徑約11cm 4：直徑約10cm
5：直徑約11cm 6：直徑約13cm

1
● 材料
　捲筒紙芯…2支

● 使用基本部件
　B…6個　O…6個

● 作法
　1 製作基本部件。
　2 如圖所示黏貼組合。將O放
　　入B內部貼合為新部件，再
　　將各個新部件組合上膠。

2
● 材料
　捲筒紙芯…2支

● 使用基本部件
　A…3個　O…6個

● 作法
　1 製作基本部件。
　2 如圖所示黏貼組合。將O放
　　入A內部貼合為新部件，再
　　將新部件和剩下的O組合上
　　膠。

3
● 材料
　捲筒紙芯…2支

● 使用基本部件
　C…6個　L…6個

● 作法
　1 製作基本部件。
　2 如圖所示黏貼組合。將L放入
　　C內部貼合為新部件，再將
　　新部件組合上膠。

4
● 材料
　捲筒紙芯…2支

● 使用基本部件
　D…4個　I…4個

● 作法
　1 製作基本部件。
　2 如圖所示黏貼組合。先將D貼
　　合後，再貼上I。

5
● 材料
　捲筒紙芯…2支

● 使用基本部件
　A…5個　J…5個

● 作法
　1 製作基本部件。
　2 如圖所示黏貼組合。將J放入
　　A內部貼合為新部件，再將
　　新部件組合上膠。

6
● 材料
　捲筒紙芯…3支

● 使用基本部件
　A…5個　G…10個

● 作法
　1 製作基本部件。
　2 如圖所示黏貼組合。將G放
　　入A內部貼合為新部件，再
　　將新部件和剩下的G部件組
　　合上膠。

以3種基本部件製作1至6 P.22至P.23

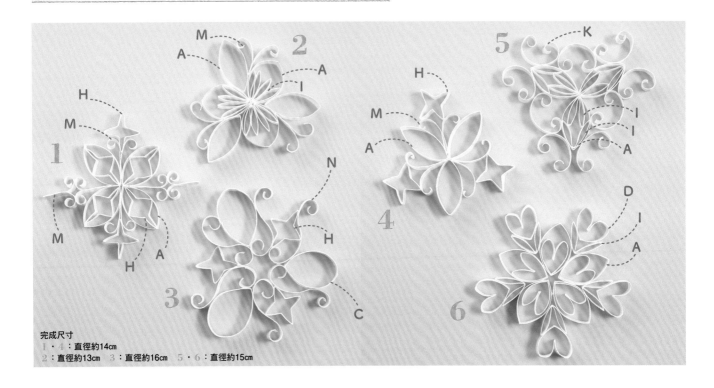

完成尺寸
1・4：直徑約14cm
2：直徑約13cm　3：直徑約16cm　5・6：直徑約15cm

1
● **材料**
捲筒紙芯…3支

● **使用基本部件**
A…4個　H…6個　M…6個

● **作法**
1 製作基本部件。
2 如圖所示黏貼組合。將H放
入A內部貼合為新部件，M
和M互相貼合為新部件，H
和M互相貼合為新部件，最
後再將所有的新部件組合上
膠。

2
● **材料**
捲筒紙芯…3支

● **使用基本部件**
A…6個　I…6個　M…3個

● **作法**
1 製作基本部件。
2 如圖所示黏貼組合。將2個I
放入A內部貼合為新部件，
再將部件組合上膠。

3
● **材料**
捲筒紙芯…2支

● **使用基本部件**
C…3個　H…3個　N…6個

● **作法**
1 製作基本部件。
2 如圖所示黏貼組合。在C的
兩側貼上2個N作成新部件，
再將部件組合上膠。

4
● **材料**
捲筒紙芯…2支

● **使用基本部件**
A…3個　H…3個　M…3個

● **作法**
1 製作基本部件。
2 如圖所示黏貼組合。

5
● **材料**
捲筒紙芯…3支

● **使用基本部件**
A…3個　I…6個　K…9個

● **作法**
1 製作基本部件。
2 如圖所示黏貼組合。將2個I
放入A內部貼合為新部件，
再將部件組合上膠。

6
● **材料**
捲筒紙芯…3支

● **使用基本部件**
A…5個　D…10個　I…5個

● **作法**
1 製作基本部件。
2 如圖所示黏貼組合。將D放
入A內部黏貼牢固為新部
件，再將部件組合上膠。

邊框造形 **1・2**

如同加上畫框的感覺，
賦予了紙捲花不同的質感。
彷彿將心愛寶物放入盒中的收藏逸趣。

1

2

※最下方的作品與 ∥ 相同

1

● 材料（1個作品所需）

捲筒紙芯…2支

厚紙（寬1.5cm×長39.5cm）…1張

噴漆

● 使用基本部件

A…2個

I…4個

M（中央不上膠固定）

　…2個

N…1個

● 作法

1 製作基本部件。

2 以厚紙作出邊框。在厚紙上間隔9cm彎摺出正方形的4個角，留約3.5cm重疊上膠固定。

3 如圖所示黏貼組合。依照A→I→M→N的順序放入框內，視整體均衡感調整組合。

4 噴漆上色完成。

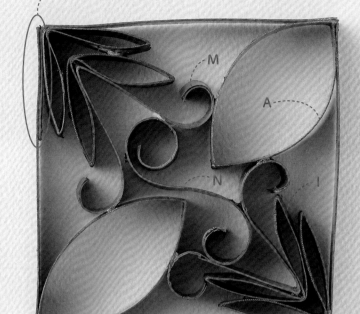

約3.5cm處重疊固定

約9cm

完成尺寸
W約9cm×H約9cm

約3.5cm

邊框

約9cm

約9cm

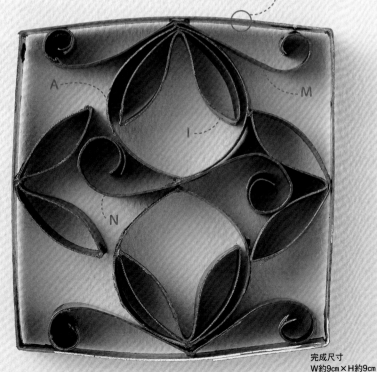

邊框（形狀和大小同1）

A

M

I

N

完成尺寸
W約9cm×H約9cm

2

● 材料

捲筒紙芯…2支

厚紙（寬1.5cm×長39.5cm）…1張

噴漆

● 使用基本部件

A…2個　I…4個

M（中央不上膠固定）…2個

N…1個

● 作法

1 製作基本部件。

2 以厚紙作出邊框。在厚紙上間隔9cm彎摺出正方形的4個角，留約3.5cm重疊上膠固定。

3 如圖所示黏貼組合。將I放入A內部貼合成新部件，依照M→A＋I的新部件→N→剩餘的I的順序，視整體均衡感調整組合。

※基本部件作法請參照P.8至P.9

邊框造形3至5

運用有流暢曲線的邊框，
呈現異國風情的阿拉伯式花紋。

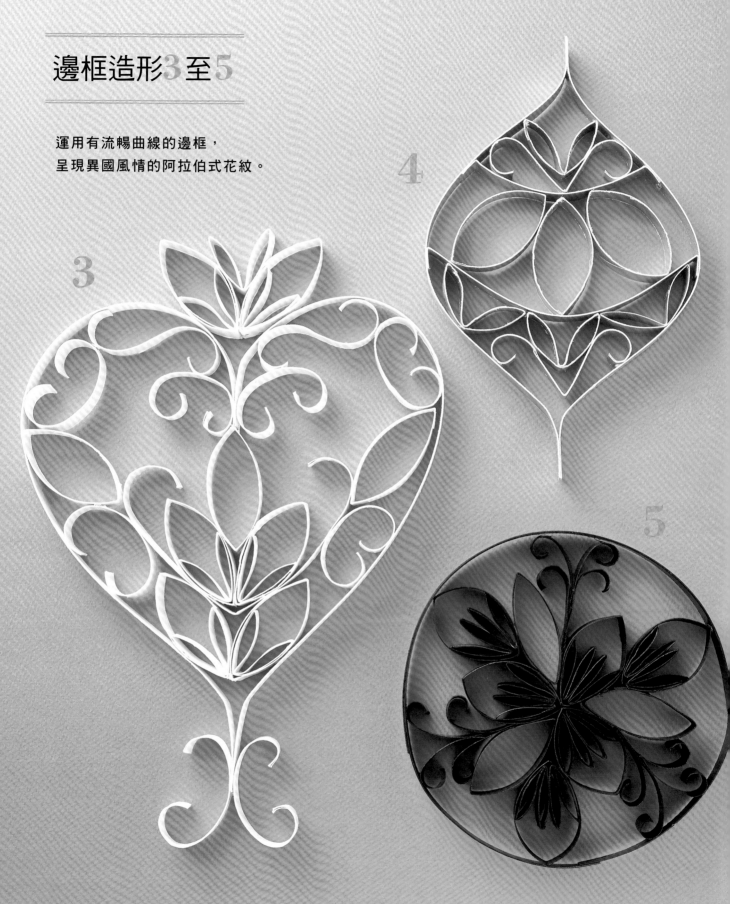

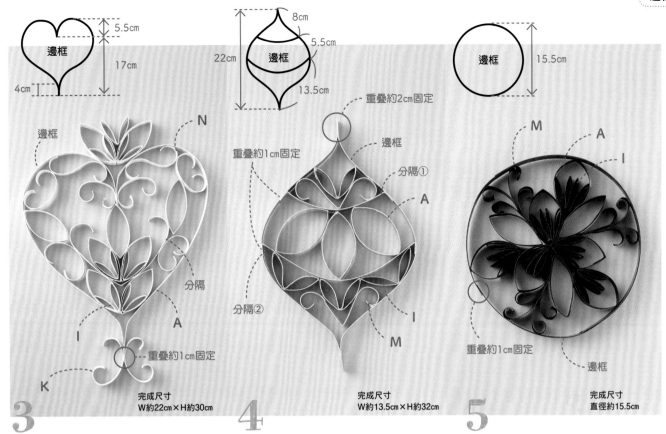

完成尺寸
W約22cm×H約30cm

完成尺寸
W約13.5cm×H約32cm

完成尺寸
直徑約15.5cm

3

● **材料**
捲筒紙芯…4支
厚紙（邊框：寬1.5cm×長
　72cm）…1張
厚紙（分隔：寬1.5cm×長
　21cm）…1張

● **使用基本部件**
A…9個
I…7個
K…8個
N…2個

● **作法**
1 製作基本部件。
2 以厚紙作出邊框。在邊框用
　厚紙的長邊1/2處谷摺，作出
　心形弧度，另一端重疊約1cm
　上膠固定。
3 將分隔用厚紙對摺，兩端作
　出捲度，完成分隔部件。
4 如圖所示黏貼組合。將I放入
　A內部貼合成新部件，從外
　側往中心方向視整體均衡感
　調整組合。

4

● **材料**
捲筒紙芯…2支
厚紙（邊框：寬1.5cm×長
　27cm）…2張
厚紙（分隔①：寬1.5cm×長
　11cm）…1張
厚紙（分隔②：寬1.5cm×長
　18cm）…1張
噴漆

● **使用基本部件**
A…3個　　I…4個
M（中央不上膠固定）
　…2個

● **作法**
1 製作基本部件。
2 以厚紙作出邊框。將邊框用厚
　紙彎出弧度，上下兩端重疊約2
　cm上膠固定。
3 如圖所示黏貼組合。於邊框上
　方內部貼上I和M後，再貼上分
　隔①，下方貼上I和M後，再貼
　上分隔②，最後再貼上A，依
　這樣的順序較容易操作。
4 噴漆上色完成。

5

● **材料**
捲筒紙芯…4支
厚紙（邊框用：寬1.5cm×長
　35cm）…1張
噴漆

● **使用基本部件**
A…9個
I…12個
M…6個

● **作法**
1 製作基本部件。
2 以厚紙作出邊框。將邊框用
　厚紙彎成圓形，交接處重疊
　約1cm上膠固定。
3 如圖所示黏貼組合。將I放入
　A內部貼合成新部件，從中
　心往外側方向視整體均衡感
　調整組合。
4 噴漆上色完成。

邊框造形6至8

鳥、魚、心形……相當受歡迎的人氣造形，
將手繪般的線條感加入基本部件。
隨著心情加上色彩改變印象。

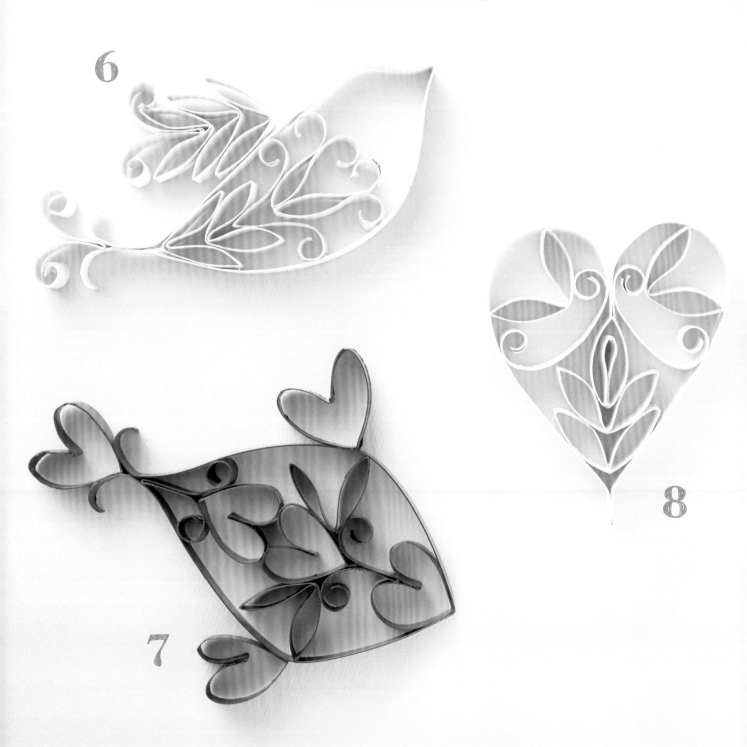

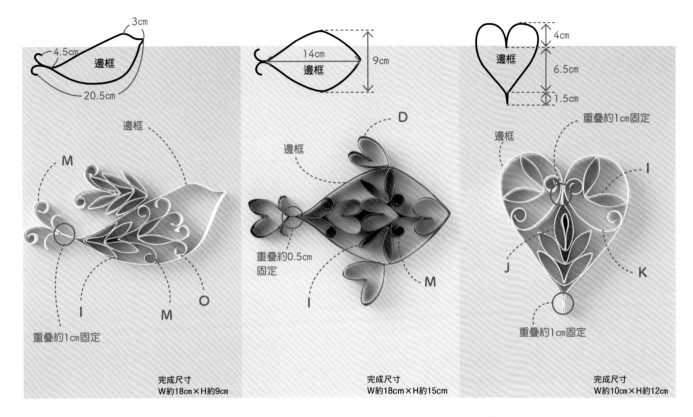

完成尺寸
W約18cm×H約9cm

完成尺寸
W約18cm×H約15cm

完成尺寸
W約10cm×H約12cm

6

● 材料
捲筒紙芯…2支
厚紙（邊框用：寬1.5cm×長
　41cm）…1張

● 使用基本部件
I…5個
M…2個
M（中央不上膠固定）
　…1個
O…2個

● 作法
1 製作基本部件。
2 輕壓厚紙其中一處作出鳥
　嘴，兩端彎出捲度，交會處
　上膠固定作成邊框。
3 如圖所示黏貼組合。先貼上
　邊框內部的部件，再貼外側
　部件。

7

● 材料
捲筒紙芯…2支
厚紙（邊框用：寬1.5cm×長
　38cm）…1張
噴漆

● 使用基本部件
D…6個
I…2個
M…2個

● 作法
1 製作基本部件。
2 製作邊框。
3 將厚紙對摺，輕壓兩處，兩
　端彎出捲度，如圖所示上膠
　固定成魚形邊框。先貼上邊
　框內部的部件，再貼外側部
　件。
4 噴漆上色完成。

8

● 材料
捲筒紙芯…1支
厚紙（邊框用：寬1.5cm×長
　40cm）…1張

● 使用基本部件
I…4個
K…2個
J…1個

● 作法
1 製作基本部件。
2 將厚紙對摺，如圖所示製作
　心形邊框。
3 如圖所示放入部件貼合。先
　貼上中央的J和I後，再貼剩
　餘的部件。

利用捲筒紙芯本身的筒狀特性，
將基本部件互相重疊，呈現細緻且華麗的球體造形，
讓平衡吊飾或花圈更添俏皮可愛。

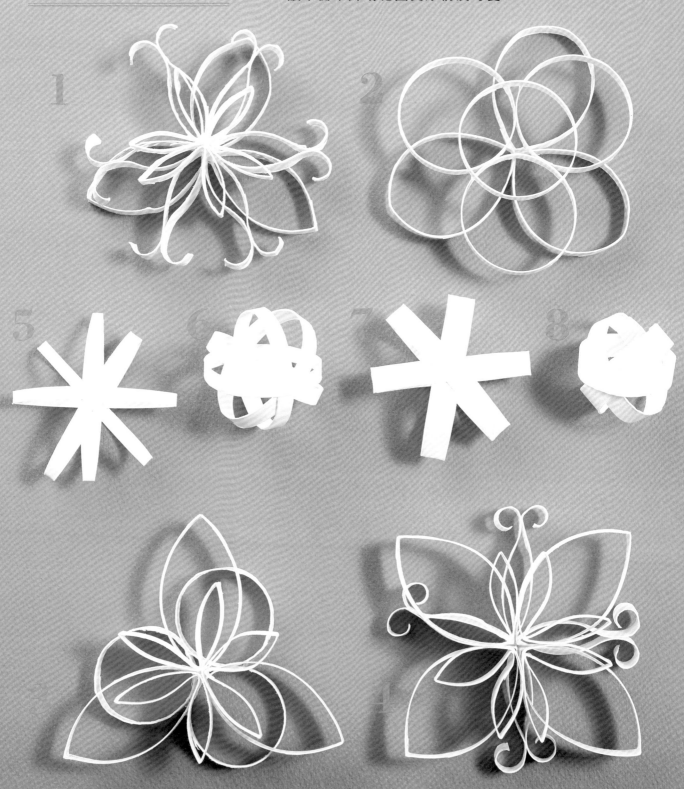

1
● **材料**
捲筒紙芯…2支

● **使用基本部件**
A…3個　I…3個　O…6個
※所使用的基本部件寬度皆為0.8cm

● **作法**
1 製作基本部件。
2 如圖所示黏貼組合。A、O、I分別
組合完成後，由下往上依A→O→I
的順序重疊貼合。

第一層A

第二層O

第三層I

2
● **材料**
捲筒紙芯…1支

● **使用基本部件**
C…3個　E…4個
※所使用的基本部件寬度皆為1cm

● **作法**
1 製作基本部件。
2 如圖所示黏貼組合。C、E各3個分
別組合完成後，由下往上依C 3個
→E 3個→E 1個的順序重疊貼合。

第一層C

第二層E
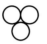
第三層E

3
● **材料**
捲筒紙芯…1支

● **使用基本部件**
A…3個　E…3個　I…3個
※所使用的基本部件寬度皆為1cm

● **作法**
1 製作基本部件。
2 如圖所示黏貼組合。E、A、I分別
組合完成後，由下往上依E→A→I
的順序重疊貼合。

第一層E
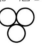
第二層A
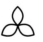
第三層I
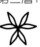

4
● **材料**
捲筒紙芯…2支

● **使用基本部件**
A…4個　I…4個　O…4個
※所使用的基本部件寬度皆為1cm

● **作法**
1 製作基本部件。
2 如圖所示黏貼組合。O、A、I分
別 組 合 完 成 後，由 下 往 上 依
O→A→I的順序重疊貼合。

第一層O
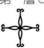
第二層A
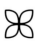
第三層I

完成尺寸
1‧4：W約10cm×H約10cm　2：W約10cm×H約10.5cm　3：W約10.5cm×H約10cm
5：直徑約7cm　6‧8：直徑約4.5cm　7：直徑約6.5cm

5 7
● **材料**
捲筒紙芯
…各1支

● **使用基本部件**
5 A…4個
※所使用的基本部件寬度皆
為0.5cm
7 A…3個
※所使用的基本部件寬度皆
為1cm

● **作法**
1 製作基本部件。
2 如圖所示黏貼組合。
將A放入A內部，上
膠固定成球體。

6 8
● **材料**
捲筒紙芯
…各1支

● **使用基本部件**
6 E…4個
※所使用的基本部件寬度皆
為0.8cm
8 E…3個
※所使用的基本部件寬度皆
為1cm

● **作法**
1 製作基本部件。
2 如圖所示黏貼組合。
將E放入E內部，上
膠固定成球體。

※基本部件作法請參照P.8至P.9

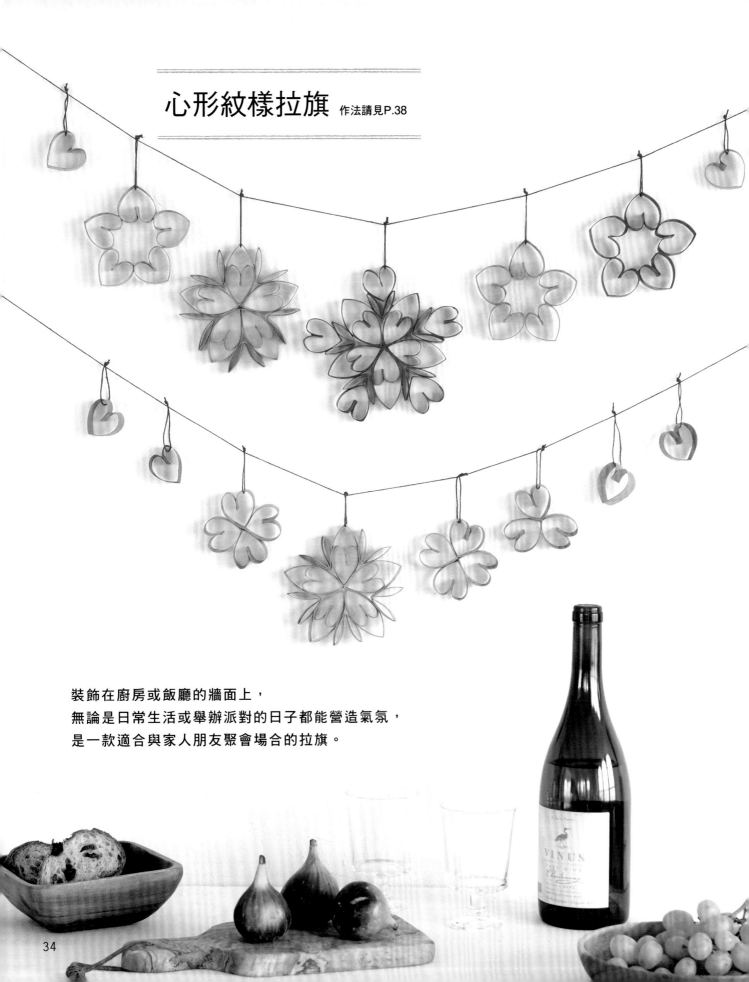

心形紋樣拉旗 作法請見P.38

裝飾在廚房或飯廳的牆面上，
無論是日常生活或舉辦派對的日子都能營造氣氛，
是一款適合與家人朋友聚會場合的拉旗。

蝶與葉紋樣拉旗 作法請見P.39

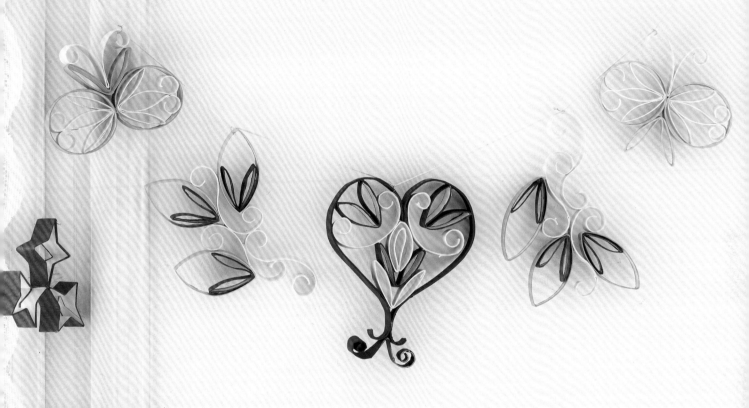

色彩活潑的拉旗，妝點了單調的牆面或門。
將簡單的紋樣垂掛下來，
展現如平衡吊飾般的動感韻味。

鳥與花平衡吊飾 作法請見P.40

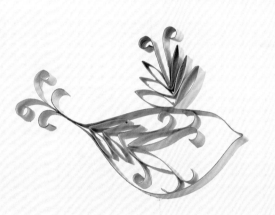

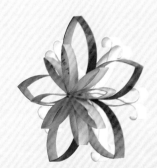

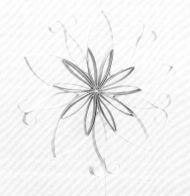

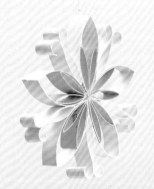

鳥與花的優雅造形，
以及紙與木兩種天然素材的搭配。
讓空間裡流動著一股純樸的溫暖。

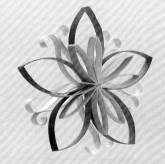

十字與三角形平衡吊飾 作法請見P.41

幾何圖形的花樣搭配上冷色調，
如雪花結晶般，
演繹北歐純淨的簡約風格。

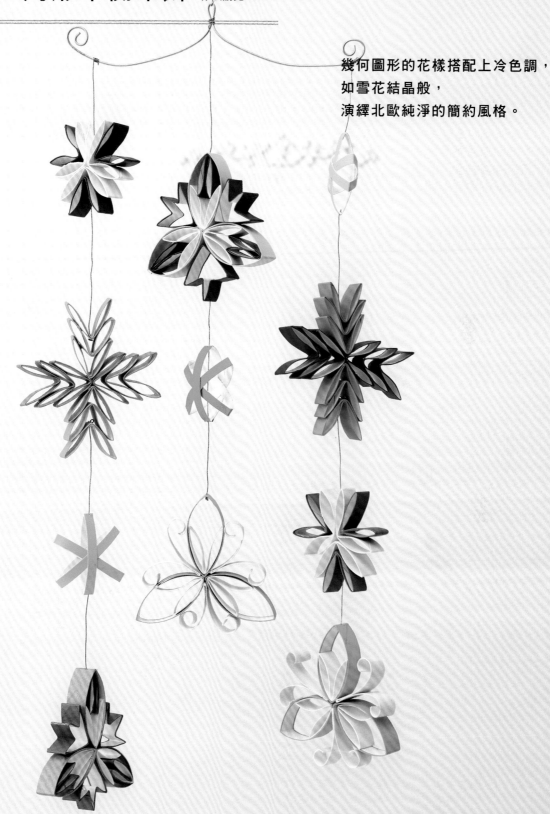

心形紋樣拉旗 P.34

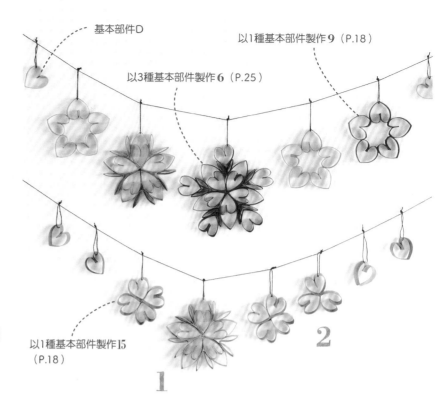

基本部件D

以1種基本部件製作 **9**（P.18）

以3種基本部件製作 **6**（P.25）

以1種基本部件製作 **15**
（P.18）

● **材料**
　捲筒紙芯…12支
　細繩…適量（喜好的長度）
　噴漆

● **使用造形部件**
　基本部件D…6個
　以1種基本部件製作 **9**…3個
　以1種基本部件製作 **15**…2個
　以3種基本部件製作 **6**…1個
　下列部件 **1**…2個　下列部件 **2**…1個

● **作法**
　1 製作所需的造形部件，噴漆上色。
　2 將各個造形部件套上繩圈。
　3 另取一條細繩，視整體均衡感調整長
　　度，分別繫上造形部件完成。

各造形部件的作法

1

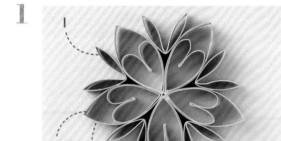

I

A

D

完成尺寸
直徑約12.5cm

● **材料**
　捲筒紙芯…3支

● **基本部件**
　A…5個　D…5個　I…5個

● **作法**
　1 製作基本部件。
　2 如圖所示黏貼組合。將D放入A內部貼合
　　成新部件後，再將新部件組合，最後再貼
　　上I。

2

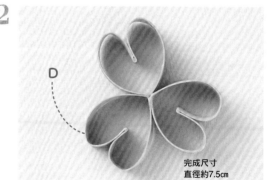

D

完成尺寸
直徑約7.5cm

● **材料**
　捲筒紙芯…1支

● **基本部件**
　D…3個

● **作法**
　1 製作基本部件。
　2 如圖所示黏貼組合。

蝶與葉紋樣拉旗 P.35

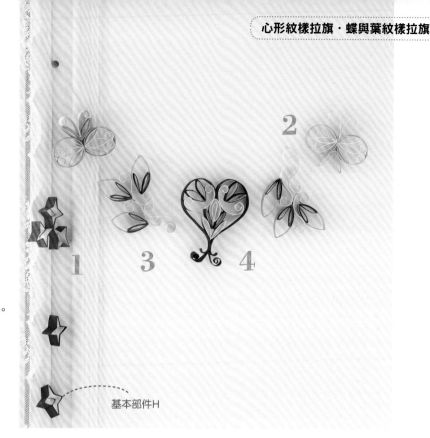

●材料
捲筒紙芯…7支
厚紙（邊框用：寬1.5cm×長42cm）…1張
色紙…適量
鐵絲…適量
細繩…適量

●使用造形部件
基本部件H…2個
下列部件 1 …1個　下列部件 2 …2個
下列部件 3 …2個　下列部件 4 …1個
※先將欲上色的部件貼好色紙後，再進行組合（P.63）。

●作法
1 製作所需的造形部件。
2 將各造形部件都穿上鐵絲，再勾掛在細繩
上。可配合欲裝飾的空間，調整細繩的長度
和部件固定的位置。

基本部件H

各造形部件的作法

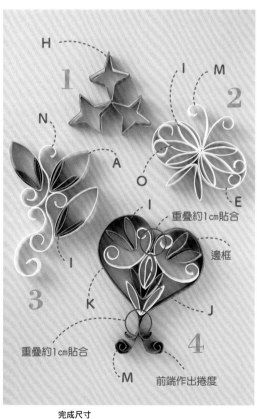

重疊約1cm貼合
邊框
重疊約1cm貼合
前端作出捲度

完成尺寸
1：W約7.5cm×H8cm　2：W約9.5cm×H約8cm
3：W約9.5cm×H約14cm　4：W約10×H約12cm

1
●材料
捲筒紙芯…1支
色紙…適量

●基本部件
H…3個

●作法
1 製作基本部件。
2 如圖所示黏貼組合。

2
●材料
捲筒紙芯…2支
色紙…適量

●基本部件
E…2個　I…3個
M…1個　O…2個

●作法
1 製作基本部件。
2 如圖所示黏貼組合。將I和
O放入E內部貼合成新部
件，再將新部件互相貼
合。

3
●材料
捲筒紙芯…2支
色紙…適量

●基本部件
A…3個　I…3個　N…3個

●作法
1 製作基本部件。
2 如圖所示黏貼組合。將I放入A內
部貼合成新部件，再將新部件互相
貼合。

4
●材料
捲筒紙芯…2支
厚紙（邊框：寬1.5cm×長42cm）
…1張
色紙…適量

●基本部件
I…4個　J…1個　K…2個
M（中央不上膠固定）…1個

●作法
1 製作基本部件。
2 如圖所示製作邊框。
3 如圖所示黏貼組合。在中央貼好J
和I後，再將剩餘部件組合上膠。

鳥與花平衡吊飾 P.36

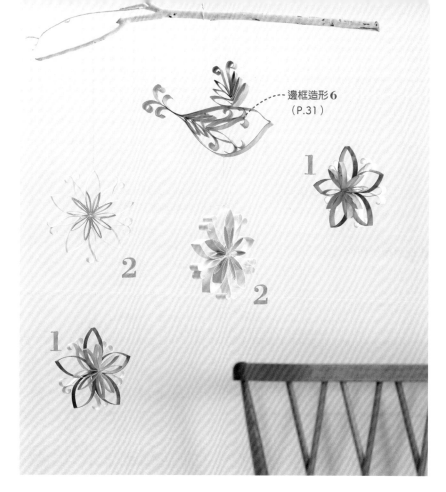

邊框造形6
（P.31）

● 材料
捲筒紙芯…10支
厚紙（寬1.5cm×長41cm）…1張
噴漆
樹枝…1支
細繩…適量

● 使用造形部件
邊框造形6…1個
下列部件1…2個
下列部件2…2個
※先將欲上色的部件噴漆著色後，再進行
　組合。

● 作法
1 將各造形部件穿上細繩。
2 將1穿好細繩的造形部件分別繫
　在樹枝上，或與其他造形部件互
　相串連。再取一條細繩綁在樹枝
　上。
3 掛在欲裝飾的空間，調整細繩的
　長度和固定位置使吊飾平衡。

各造形部件的作法

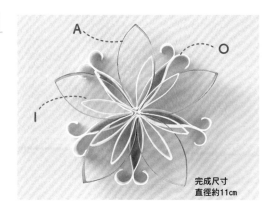

完成尺寸
直徑約11cm

● 材料
捲筒紙芯…2支
噴漆

● 使用基本部件
A…5個　I…4個　O…5個
※所使用的基本部件寬度皆為1cm。

● 作法
1 製作基本部件。
2 如圖所示黏貼組合。O、A、I分別組合完成
　後，由下往上依O→A→I順序重疊貼合。

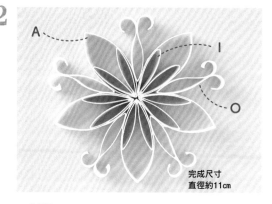

完成尺寸
直徑約11cm

● 材料
捲筒紙芯…3支
噴漆

● 使用基本部件
A…5個　I…5個　O…5個

● 作法
1 製作基本部件。
2 如圖所示黏貼組合。將I放入A內部貼合
　成新部件，再將所有部件互相貼合。

十字與三角形平衡吊飾 P.37

- **材料**
 捲筒紙芯…12支
 色紙…適量
 鐵絲（支柱用・粗鐵絲）
 　…適量
 彩色鐵絲…適量

- **使用造形部件**
 立體造形 7…3個
 下列部件 1…2個
 下列部件 2…2個
 下列部件 3…2個
 下列部件 4…2個
 ※先將欲上色的部件貼上色紙
 　後，再進行組合（P.63）。

- **作法**
 1 先將欲使用彩色鐵絲的造
 形部件穿洞。
 2 以彩色鐵絲將造形部件如
 圖所示，互相圈起串連。
 3 將支柱用的粗鐵絲兩端彎
 出捲度，分別在兩端和中
 央，掛上以彩色鐵絲串好
 的造形吊飾。
 4 以細繩或鐵絲掛在欲裝飾
 的空間，並調整長度和部
 件位置使吊飾平衡。

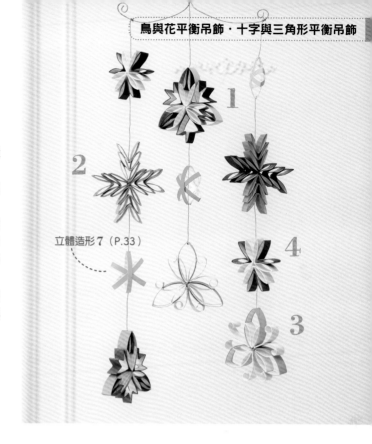

立體造形 7（P.33）

各造形部件的作法

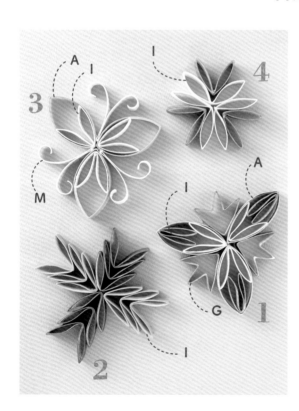

1

- **材料**
 捲筒紙芯…2支
 色紙…適量

- **基本部件**
 A…3個　G…3個　I…6個

- **作法**
 1 製作基本部件。
 2 如圖所示黏貼組合。將I放
 入A內部貼合成新部件，再
 將所有部件互相貼合。

2 4

- **材料**
 2 捲筒紙芯…2支
 4 捲筒紙芯…1支
 色紙…適量

- **基本部件**
 2 I…12個　4 I…6個

- **作法**
 1 製作基本部件。
 2 如圖所示黏貼組合。

3

- **材料**
 捲筒紙芯…2支
 色紙…適量

- **基本部件**
 A…3個　I…3個　M…3個

- **作法**
 1 製作基本部件。
 2 如圖所示黏貼組合。將I放
 入A內部貼合成新部件，再
 將所有部件互相貼合。

完成尺寸
1・3：W約10cm×H約9cm　2：W約10cm×H約10cm
4：W約8cm×H約8cm

縱向串連造形 1至3

如藤蔓般纖長優雅，
延伸單一部件的線條增添華麗感，
適合釘掛或以細線吊掛裝飾。

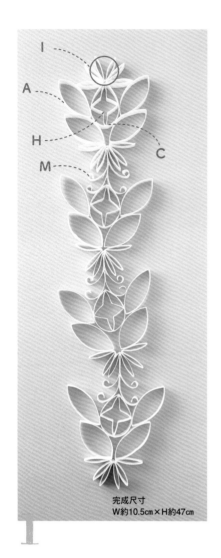

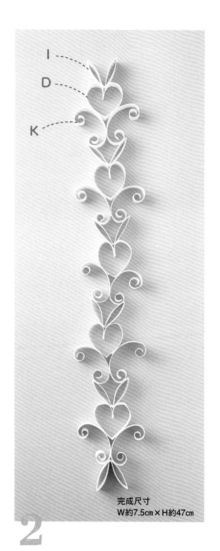

完成尺寸
W約10.5cm×H約47cm

完成尺寸
W約7.5cm×H約47cm

完成尺寸
W約6cm×H約44cm

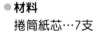
1

2

3

- 材料
捲筒紙芯…7支
- 使用基本部件
A…16個
C…4個
H（上下拉長）
　…4個
I…15個
M…6個
- 作法
1 製作基本部件。
2 如圖所示黏貼組合。將H放入
　C內部貼合成新部件，再將所
　有部件互相貼合。

- 材料
捲筒紙芯…3支
- 使用基本部件
D…5個
I…6個
K…10個
- 作法
1 製作基本部件。
2 如圖所示黏貼組合。先將所
　有的D和K貼合後，再貼上I
　延伸作品的長度。

- 材料
捲筒紙芯…5支
噴漆
- 使用基本部件
A…6個
I…8個
J…6個
N…8個
- 作法
1 製作基本部件。
2 如圖所示黏貼組合。將I放入
　所有的A內部貼合成新部
　件，再貼上N與J，最後將所
　有部件視整體均衡感組合。
3 噴漆上色完成。

縱向串連造形 4

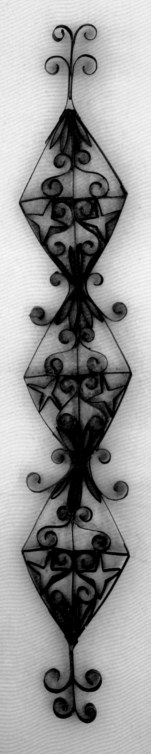
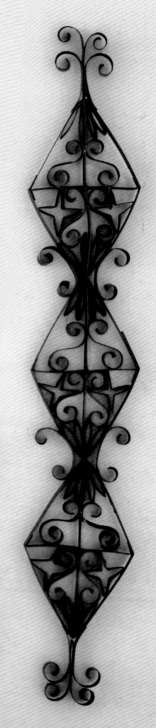

菱形和十字的直線線條,
加上兩端與中間的捲曲造形呈現絕妙的組合,
沉穩的黑色調有著金屬般的厚實感。

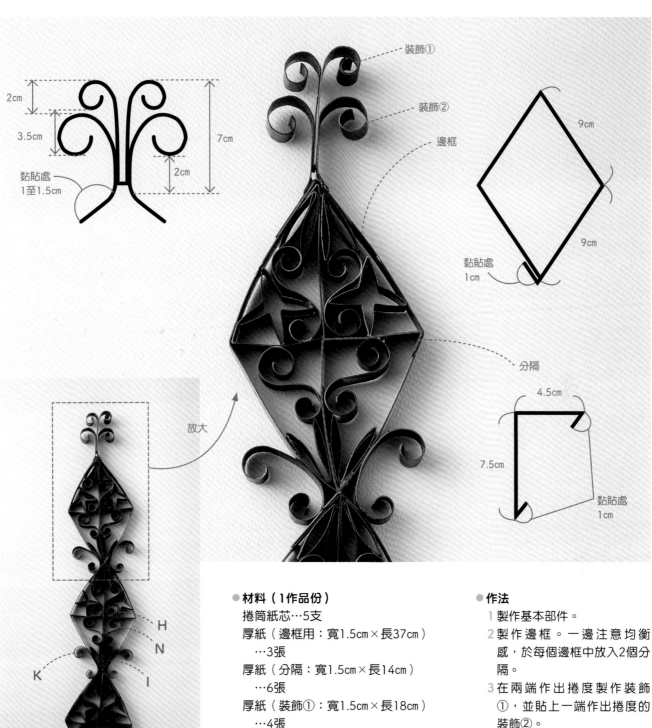

2cm
3.5cm
7cm
2cm
黏貼處
1至1.5cm

裝飾①
裝飾②
邊框

9cm
9cm
黏貼處
1cm

分隔

4.5cm
7.5cm
黏貼處
1cm

放大

H
N
K
I
邊框

完成尺寸
W約10cm×H約50cm

● 材料（1作品份）

捲筒紙芯…5支

厚紙（邊框用：寬1.5cm×長37cm）
…3張

厚紙（分隔：寬1.5cm×長14cm）
…6張

厚紙（裝飾①：寬1.5cm×長18cm）
…4張

厚紙（裝飾②：寬1.5cm×長13cm）
…2張

噴漆

● 使用基本部件

H…6個　I…12個

K…4個　N…12個

● 作法

1 製作基本部件。

2 製作邊框。一邊注意均衡
感，於每個邊框中放入2個分
隔。

3 在兩端作出捲度製作裝飾
①，並貼上一端作出捲度的
裝飾②。

4 在2的邊框中，如圖所示放入
H、I、N。

5 將4相連，連接處貼上K。

6 再將3貼在5的上下兩端。

7 噴漆上色完成。

橫向串連造形1・2

1

2

展現紙材原有的柔軟垂墜感,
飛舞的蝴蝶與優美的花朵,
讓屋內充滿了春天氣息。

1

● 材料
　捲筒紙芯…4支
　噴漆

● 使用基本部件
　E…8個　　G…8個
　H…3個　　I…4個
　M…4個

● 作法
　1 製作基本部件。
　2 如圖所示黏貼組合。將G放入E內部
　　貼合後，將除了H的部件全部貼合。
　3 將2與H貼合。
　4 噴漆上色完成。

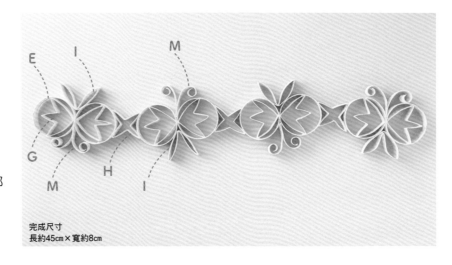

完成尺寸
長約45cm×寬約8cm

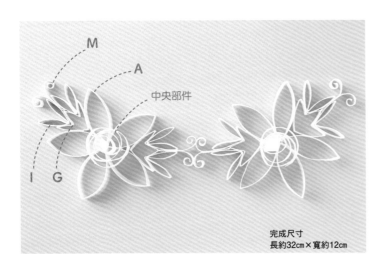

完成尺寸
長約32cm×寬約12cm

2

● 材料
　捲筒紙芯…6支

● 使用基本部件
　A…10個　　G…4個
　I…8個　　　M…4個

● 作法
　1 製作基本部件。
　2 參照下記作法，完成2個中央部件。
　3 如圖所示貼合。將相同的2個造形部件相互連接，
　　上膠固定即可。
　※P.46圖中的作品在兩端加上了緞帶。

中央部件的作法

　1 取1支捲筒紙芯，如削蘋果皮般，以剪刀螺旋
　　狀剪開。寬度大約在0.5cm至1cm之間，隨意
　　剪成有寬有窄的樣子。
　2 其中一端以白膠固定成捲心，然後每隔幾公
　　分，一邊捲一邊上膠固定。
　※所用紙條長度約38cm，完成後直徑約4cm。

十字串連造形 **1·2**

如古董首飾般典雅複雜的花樣，
同樣能以捲筒紙芯輕鬆完成，
內斂的色彩表現出沉穩厚實的質感。

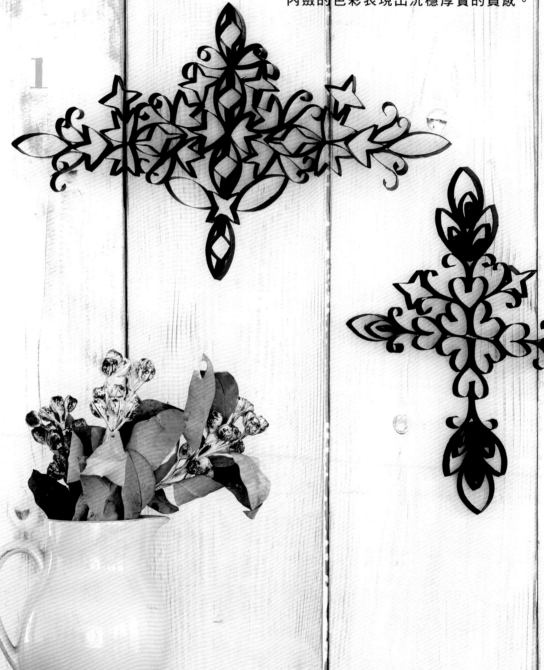

1

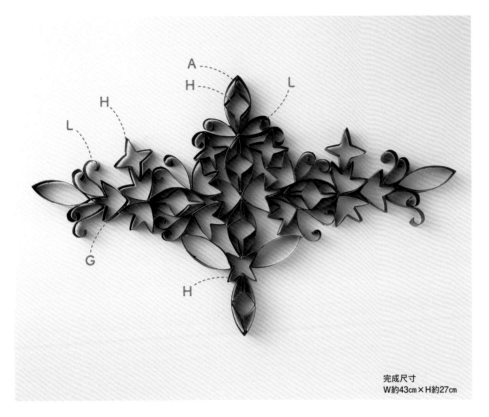

● **材料**
　捲筒紙芯…7支
　噴漆

● **使用基本部件**
　A…10個
　G…12個
　H…5個
　H（上下拉長）
　　…6個
　L…10個

● **作法**
　1 製作基本部件。
　2 如圖所示黏貼組合。將 H 放入
　　A 內部貼合，再將所有部件，
　　從中央開始一邊注意均衡感貼
　　合。
　3 噴漆上色完成。

完成尺寸
W約43cm×H約27cm

2

● **材料**
　捲筒紙芯…5支
　噴漆

● **使用基本部件**
　A…8個
　D…8個
　J…8個
　M…6個

● **作法**
　1 製作基本部件。
　2 如圖所示黏貼組合。將 J 放入
　　A 內部貼合，再將所有部件，
　　從中央開始一邊注意均衡感
　　貼合。
　3 噴漆上色完成。

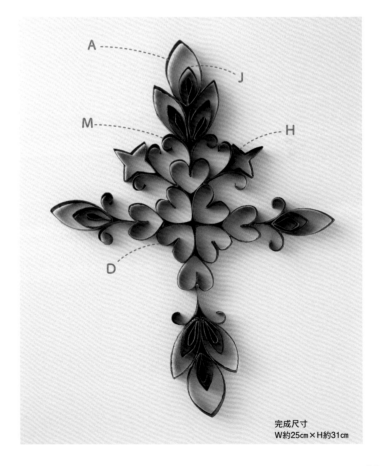

完成尺寸
W約25cm×H約31cm

花圈 1 作法請見P.58

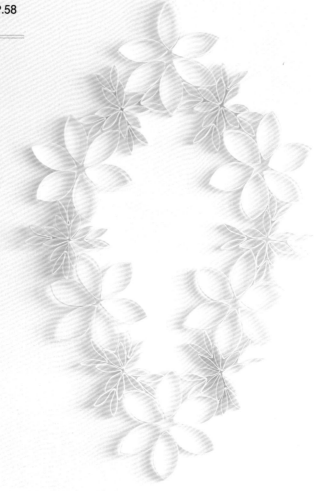

使用兩種部件組合而成的簡單花圈。
以淡粉色詮釋柔美春天的意境，
與房間內的鮮花擺飾相互輝映。

花圈 2 作法請見P.58

利用捲度與曲線創造出絕妙的陰影效果，
優雅且華麗的花圈。
裝飾牆面或放入畫框，都別有一番韻味。

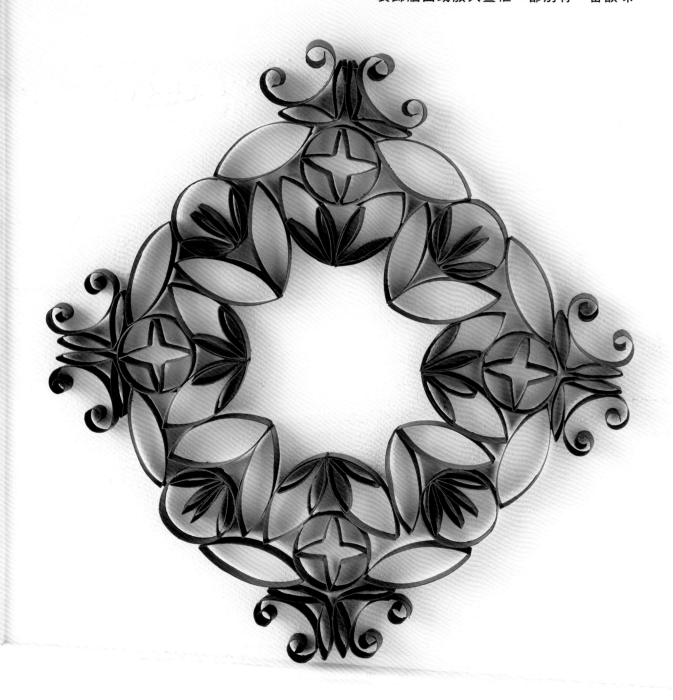

花圈 **3**　作法請見P.59

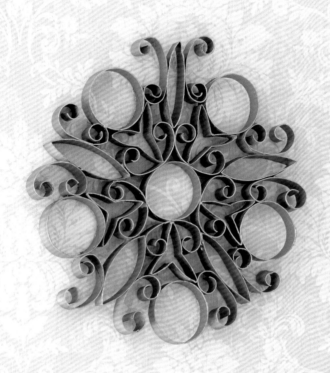

有著夏日躍動感的設計，
適合裝飾在常與親朋好友聚會的客廳裡，
使整個空間都滿溢著明亮活潑的氣息

花圈 4・5 作法請見P.59至P.60

令人感覺到微風吹拂的清新花圈，
適合擺放在寢室，
帶來放鬆與舒眠的效果。

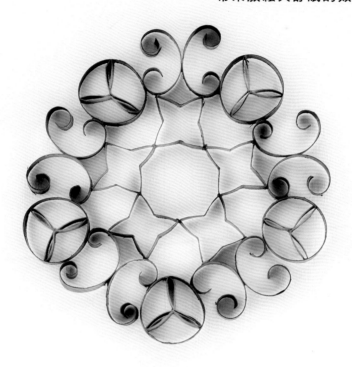

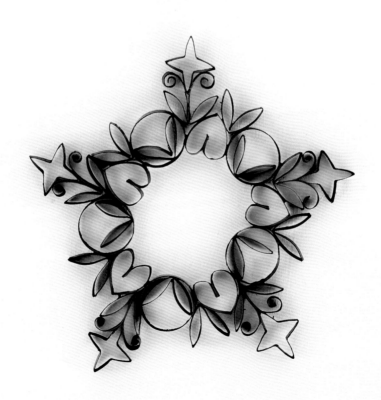

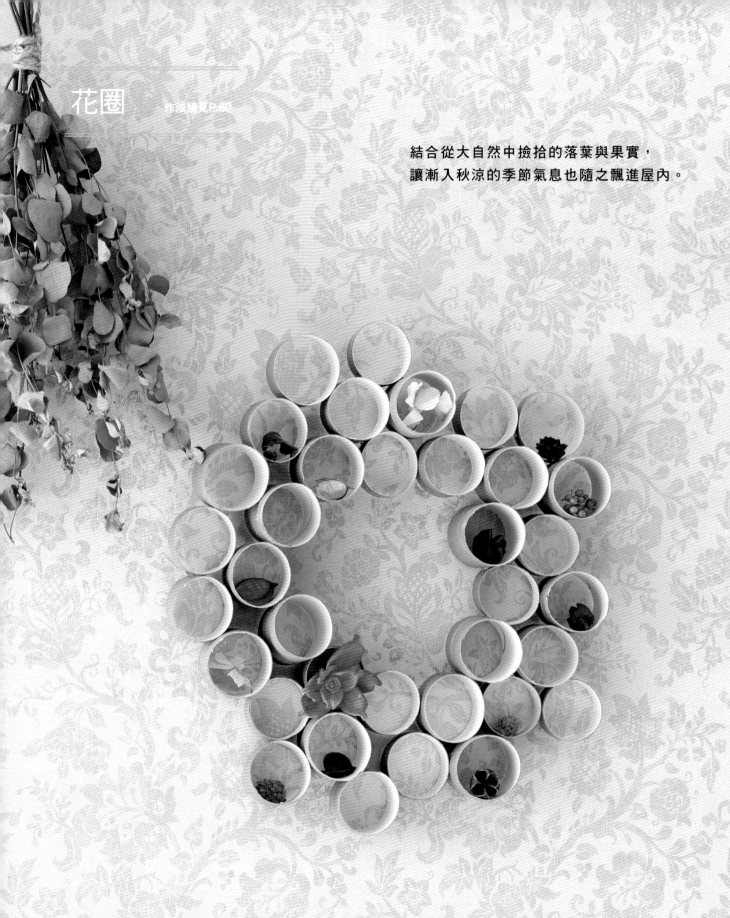

花圈　作法請見P.68

結合從大自然中撿拾的落葉與果實，
讓漸入秋涼的季節氣息也隨之飄進屋內。

花圈 7　作法請見P.61

對比強烈的雙色造形，
立刻讓平凡的居家裝潢為之一亮，
平放在餐桌上也相當搶眼。

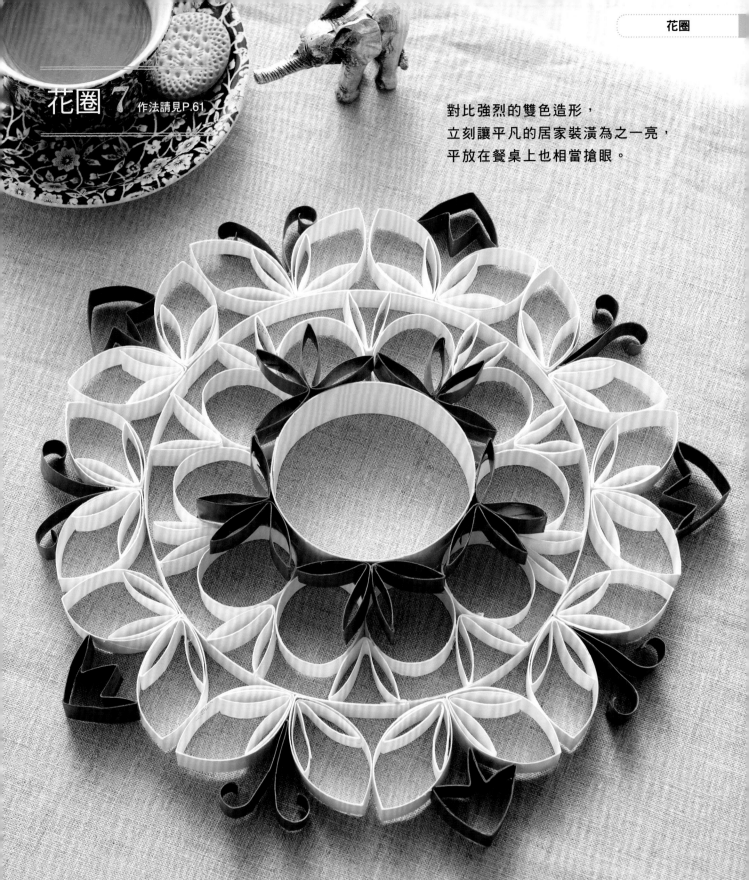

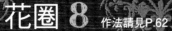

花圈 8 作法請見P.62

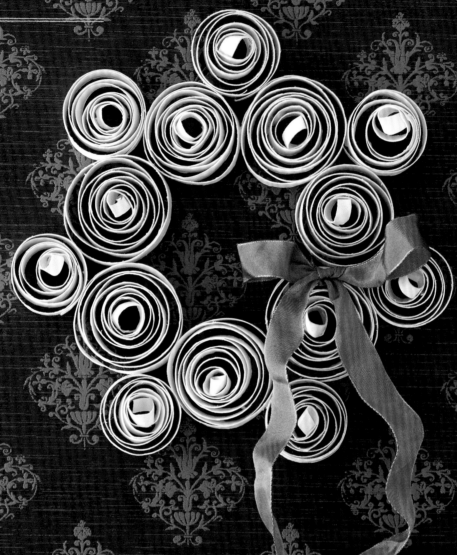

將兩種不同大小的捲捲圓圈造形，
以噴漆噴上自己喜好的顏色，
或是加上蝴蝶結妝點都獨具風味。

花圈 9　作法請見P.62

以三個一組互相貼合的立體部件，
作出毛線球般的玲瓏可愛造形，
令人聯想到冬日暖陽的球體花圈。

花圈1 P.50

● **材料**
 捲筒紙芯…12支

● **使用基本部件**
 A…36個
 I…48個

● **作法**
 1 製作基本部件。
 2 如圖所示黏貼組合。將6個A貼成1組，8個I貼成1組，再將各組部件結合成花圈。

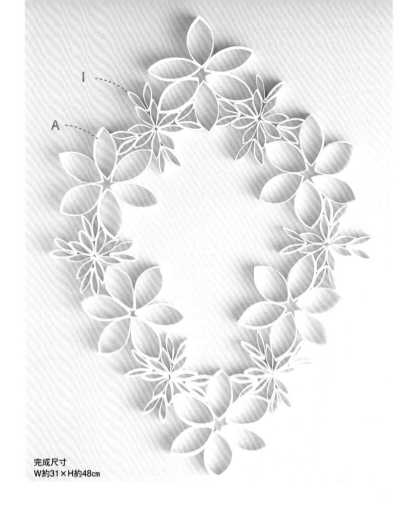

完成尺寸
W約31×H約48cm

花圈2 P.51

● **材料**
 捲筒紙芯…10支
 噴漆

● **使用基本部件**
 A…24個
 E…8個
 H…4個
 I…24個
 K…8個

● **作法**
 1 製作基本部件。
 2 如圖所示黏貼組合。將I放入A內、H放入E內，分別貼合後，以A和放入2個I的A組合成內圈的圓後，再將其他部件，一邊注意均衡感組合成花圈。
 3 噴漆上色完成。

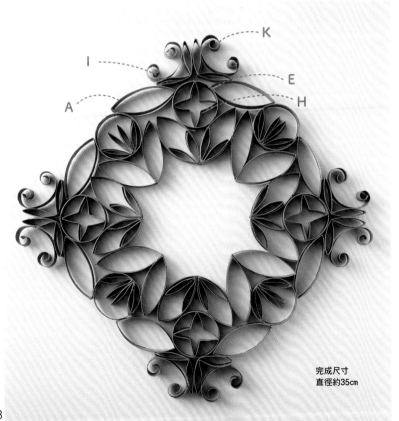

完成尺寸
直徑約35cm

花圈3 P.52

● **材料**
 捲筒紙芯…5支
 噴漆

● **使用基本部件**
 A…5個
 E…6個
 F…5個
 K…15個

● **作法**
 1 製作基本部件。
 2 從中央開始,一邊注意均衡感
 組合成花圈。
 3 噴漆上色完成。

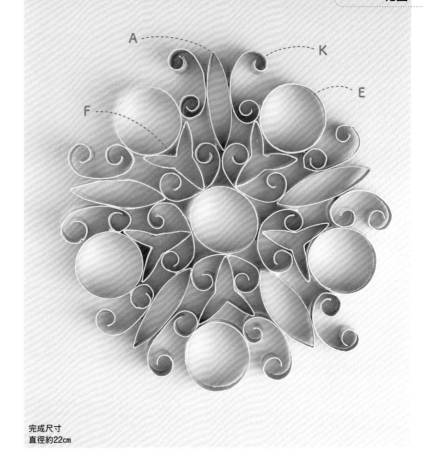

完成尺寸
直徑約22cm

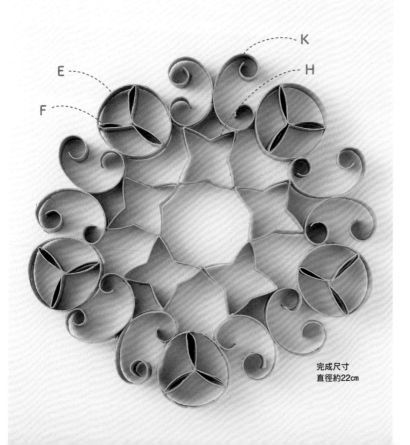

完成尺寸
直徑約22cm

花圈4 P.53

● **材料**
 捲筒紙芯…4支
 噴漆

● **使用基本部件**
 E…5個
 F(中央上膠固定)…5個
 H…5個
 K…10個

● **作法**
 1 製作基本部件。
 2 如圖所示黏貼組合。如圖所示
 貼合。將F放入E內部貼合、2
 個K背靠背互相貼合,再貼在
 以H組合的圓圈外側,一邊注
 意均衡感組合成花圈。
 3 噴漆上色完成。

花圈5 P.53

- ● **材料**
 捲筒紙芯…6支
 噴漆

- ● **使用基本部件**
 D…5個
 E…5個
 H…5個
 I…15個
 M…5個

- ● **作法**
 1 製作基本部件。
 2 如圖所示黏貼組合。將 I 放入 E 內部
 貼合，再將所有部件，一邊注意均
 衡感組合成花圈。
 3 噴漆上色完成。

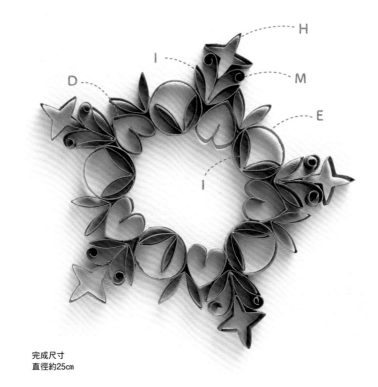

完成尺寸
直徑約25cm

捲筒紙芯寬度
（單位為cm）

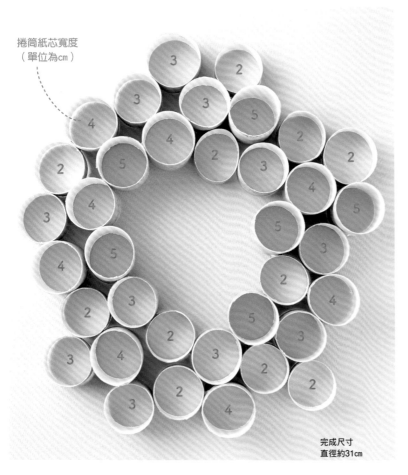

完成尺寸
直徑約31cm

花圈6 P.54

- ● **材料**
 捲筒紙芯…16支
 噴漆

- ● **作法**
 1 捲筒紙芯保持筒狀，裁剪出寬2
 cm的圓筒11個、寬3cm的11
 個、寬4cm的8個、寬5cm的6
 個。
 2 如圖所示黏貼組合。

花圈7 P.55

● **材料**

捲筒紙芯…12支

厚紙（邊框用①：寬3cm×長26
　cm）…1張

厚紙（邊框用②：寬1.5cm×長
　62cm）…1張

噴漆

● **使用基本部件**

A…20個

E…10個

G…5個

I…40個

M…5個

※先將欲上色的部件噴漆著色後，
　再進行組合。

● **作法**

1 製作基本部件。

2 製作邊框①和邊框②。分別將
　厚紙彎成圓形，交接處重疊1
　cm上膠固定。

3 如圖所示黏貼組合。將I放入
　A內部貼合成新部件。在邊框
　①的周圍貼上E，放入邊框②
　中，以I填補空隙，再將其他
　部件貼上。最後在邊框②周圍
　的E上層再貼上一圈I。

完成尺寸
直徑約31cm

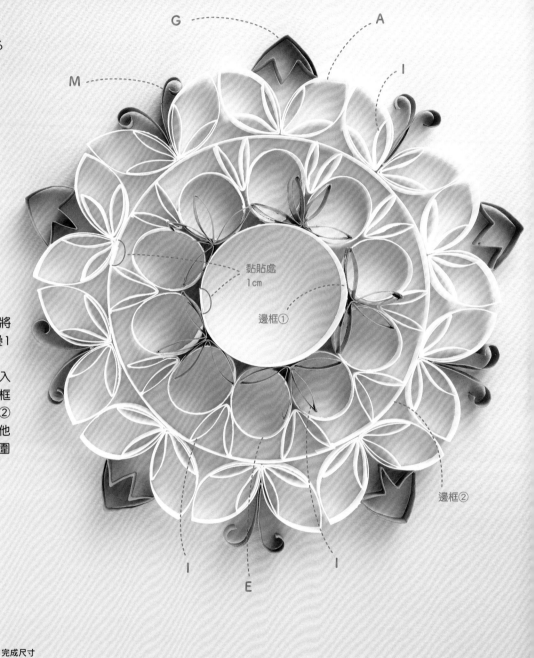

花圈 8 P.56

- ● **材料**
 捲筒紙芯
 …10至14支

- ● **作法**
 1 參考P.47「中央部件的作法」，製作直徑6至7mm的部件7個，直徑4.5mm的部件7個。
 2 如圖所示黏貼組合。

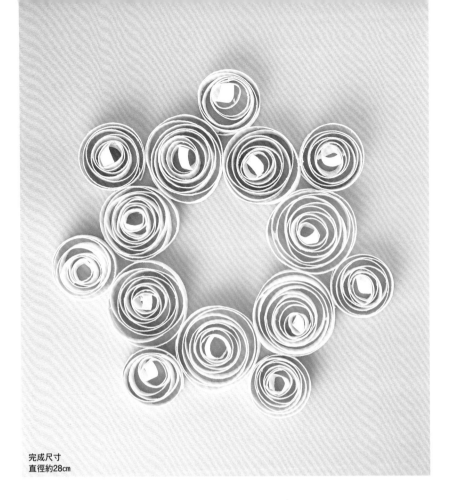

完成尺寸
直徑約28cm

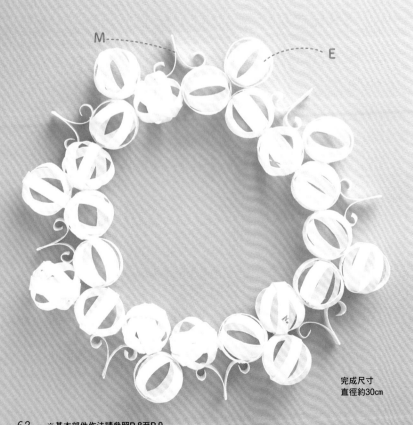

M

E

完成尺寸
直徑約30cm

花圈 9 P.57

- ● **材料**
 捲筒紙芯…15支

- ● **使用基本部件**
 M…8個
 E…72個（寬1cm）

- ● **作法**
 1 製作基本部件。
 2 參照P.33「立體造形8」，將3個E貼合成1組部件，完成24組。
 3 如圖所示黏貼組合。球體可任意轉向，組合成花圈。

※基本部件作法請參照P.8至P.9

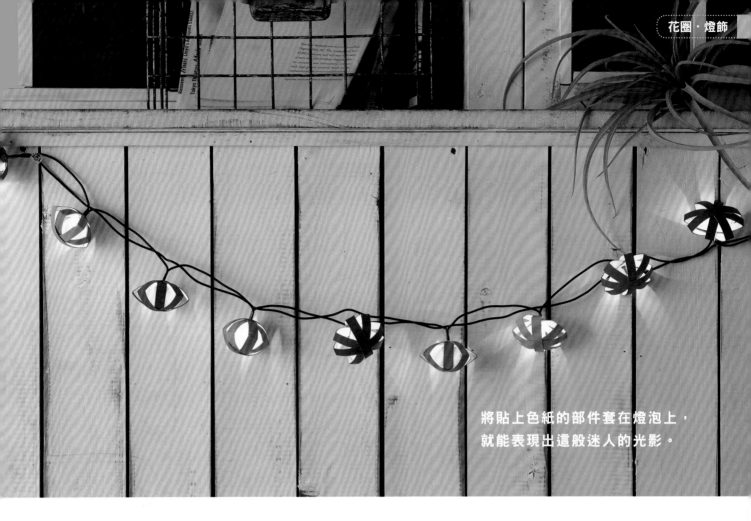

將貼上色紙的部件套在燈泡上，
就能表現出這般迷人的光影。

燈飾 1

● **材料**

保鮮膜或烘培紙的捲筒紙
芯…2支

※若使用衛生紙捲筒紙芯大約需要
6支

色紙…適量

LED照明燈飾…1支

※本書示範的燈飾長度約4m，對
摺使用。

※請務必選擇LED燈飾。若使用非
LED燈飾，有因過熱而引發火災
的危險。

● **使用基本部件**

A…60個（寬1cm）

※實際製作的數量，請依燈飾的燈
泡數量調整。

● **作法**

1 製作基本部件，貼上色紙。

2 參照P.33「立體造形5」的
作法，以A貼合成部件。

3 在A交錯的重疊處，以錐子
穿洞，讓燈泡可穿入部件。

4 將部件套在每個燈泡上完
成。若會鬆脫搖晃，可以鐵
絲加強固定。

貼色紙的訣竅

色紙的寬度要比捲筒紙芯多0.5cm，對
齊部件的中央位置，上膠貼合。

將兩側多餘的色紙摺入部件的內側，如
此部件的邊緣也有上色的效果。

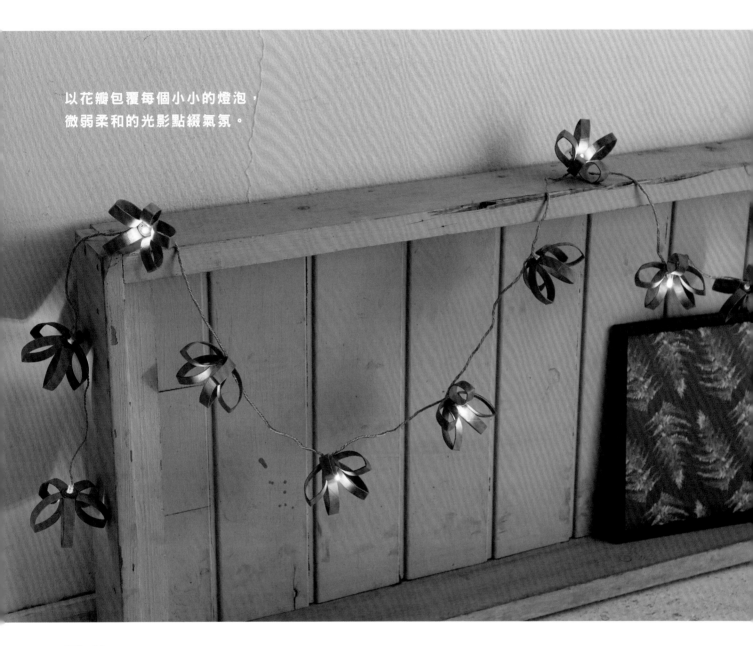

以花瓣包覆每個小小的燈泡，
微弱柔和的光影點綴氣氛。

燈飾 2

● **材料**
保鮮膜或烘培紙的捲筒紙芯…2支
※若使用衛生紙捲筒紙芯大約需要6至7支
色紙…適量
LED照明燈飾…1支
※本書示範的燈飾長度約1.6m。
※請務必選擇LED燈飾。若使用非LED燈飾，有因過熱而引發火災的危險。

● **使用基本部件**
A…60個（寬1cm）

● **作法**
1 製作基本部件，貼上色紙。
2 將10個A剪開成條狀，中心預留可圈繞燈泡的大小，捲起上膠固定。
3 將A如右圖所示，貼在2周圍。
4 將部件套在每個燈泡上完成。若會鬆脫搖晃，可以鐵絲加強固定。

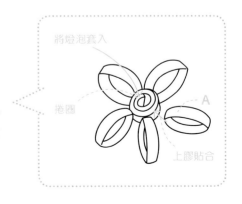

將燈泡套入
捲圈
A
上膠貼合

更多創意
捲筒紙芯手作小物

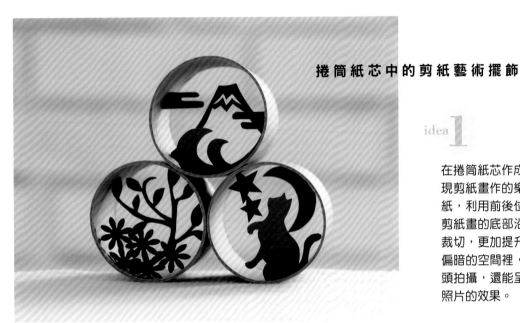

捲筒紙芯中的剪紙藝術擺飾

idea **1**

在捲筒紙芯作成的小小畫框裡，呈現剪紙畫作的樂趣。貼上不同的剪紙，利用前後位置創造景深效果。剪紙畫的底部沿著捲筒紙芯的弧度裁切，更加提升作品的細膩度。在偏暗的空間裡，利用手機的微距鏡頭拍攝，還能呈現出一種復古藝術照片的效果。

瞬間變身可愛小動物

idea **2**

剪貼捲筒紙芯，畫上臉部表情，花一點點時間就可以完成的可愛動物造形。不講求精工細緻，而是隨意創作的手繪風格，讓牠們坐在起居空間的一角，或是擔任派對茶會上的座位名牌，都令人會心一笑。

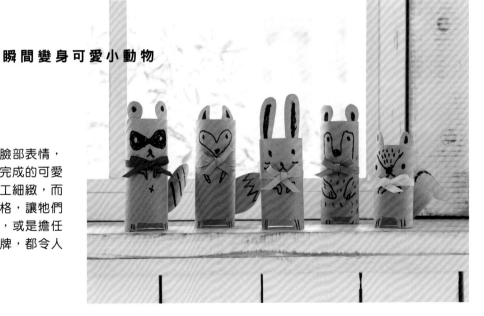

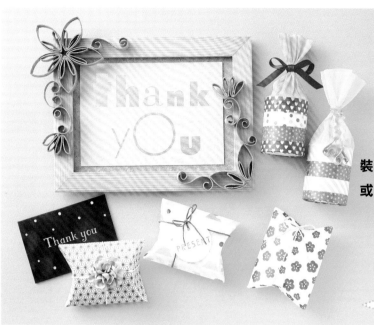

装 飾 居 家 小 物
或 加 點 巧 思 變 身 為 漂 亮 包 裝

idea **3**

完成的部件和紋樣，本身就是美麗的裝飾，還可用來點綴
既有物品。黏貼在相框或收納箱上，增添花俏可愛。將捲
筒紙芯加上底部，並包覆薄紙和紙膠帶，或貼上色紙後將
兩端內摺作成禮物盒，都非常合適。

禮物盒的作法

約1.5cm

將邊緣往內側摺凹。
另一側也以同樣方式往內摺凹。

以 大 量 紙 捲 作 成 展 示 收 納 箱

idea **4**

在隨處可得的箱子中，放滿紙捲，立刻變
成好用的小物收納箱，可放入玩具車或其
他收藏品展示。用來收納電源線等線材也
非常方便，此時遮蓋開口會顯得較為整
潔。紙捲可以色紙或紙膠帶妝點，更顯獨
特手作感喔。

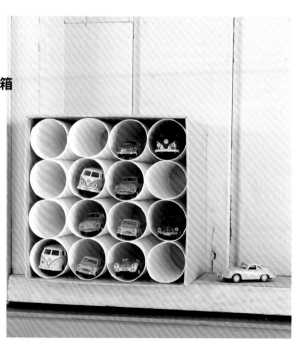

趣・手藝 **90**

捲筒紙芯變花樣——剪一剪&捏一捏，紙捲花開了！

一本學會15種基本捲法&輕鬆掌握50+創意裝飾

作　　者／阪本あやこ
譯　　者／羅晴雲
發 行 人／詹慶和
總 編 輯／蔡麗玲
執行編輯／陳昕儀
編　　輯／蔡毓玲・劉蕙寧・黃璟安・陳姿伶・李宛真
執行美編／陳麗娜
美術編輯／韓欣恬・周盈汝
內頁排版／造極
出 版 者／Elegant-Boutique新手作
發 行 者／悅智文化事業有限公司　郵政劃撥帳號／19452608
戶　　名／悅智文化事業有限公司
地　　址／220新北市板橋區板新路206號3樓
電　　話／(02)8952-4078　傳真／(02)8952-4084
網　　址／www.elegantbooks.com.tw
電子郵件／elegant.books@msa.hinet.net

2018年10月初版一刷　定價300元

Lady Boutique Series No.4493
PAPER SHIN WO OSHARE NI REMAKE NATURAL MOTIF TO KOMONO
©2017 Boutique-sha, Inc.
All rights reserved.
Original Japanese edition published in Japan by BOUTIQUE-SHA.
Chinese (in complex character) translation rights arranged with BOUTIQUE-SHA
through Keio Cultural Enterprise Co., Ltd., New Taipei City, Taiean.

經銷／易可數位行銷股份有限公司
地址／新北市新店區寶橋路235巷6弄3號5樓
電話／(02)8911-0825　傳真／(02)8911-0801

國家圖書館出版品預行編目(CIP)資料

捲筒紙芯變花樣——剪一剪&捏一捏，紙捲花開了！/
阪本あやこ著；羅晴雲譯.
-- 初版. -- 新北市：新手作出版：悅智文化發行，
2018.10
　面；　公分. -- (趣.手藝；90)
ISBN 978-986-96655-4-4 (平裝)

1.紙工藝術
972　　　　　　　　　　　　　　　107015908

Staff

攝影 伊藤美香子 松嶋愛
造形 片野坂圭子
設計 SPAIS（熊谷昭典　山口真里）
編輯 株式会社童夢

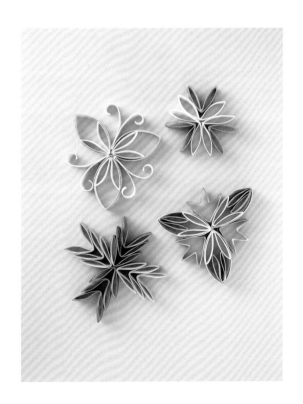

趣・手藝 27
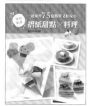
花の創意！一起來作75道簡單又好玩的摺紙甜點×料理
BOUTIQUE-SHA◎著
定價280元

趣・手藝 28

活用度100％！500枚橡皮章日刻
BOUTIQUE-SHA◎著
定價280元

趣・手藝 29

nap's小可愛手作帖：小玩皮！雜貨控的手縫皮革小物
長崎優子◎著
定價280元

趣・手藝 30

誘人的夢幻手作！光澤感×超擬真，一眼就愛上的甜點黏土飾品37款（暢銷版）
河出書房新社編輯部◎著
定價300元

趣・手藝 31
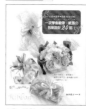
心意・造型・色彩all in one
天然石×珍珠的結編飾品設計69款
長谷良子◎著
定價300元

趣・手藝 32

愛上女孩的優雅&浪漫
日本ヴォーグ社◎著
定價280元

趣・手藝 33

Party Time！女孩兒的可愛手縫布偶&甜點家家酒
BOUTIQUE-SHA◎著
定價280元

趣・手藝 34

動動手指就OK！三摺疊・卷上
62枚可愛の摺紙小物
BOUTIQUE-SHA◎著
定價280元

趣・手藝 35
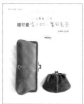
簡單好縫大成功！一次學會65件超可愛皮革小物×實用長夾
金澤明美◎著
定價320元

趣・手藝 36

趣味摺紙大全集
超好玩&超益智！趣味摺紙大全集一完整收錄157件超人氣摺紙動物&紙玩具
主婦之友社◎授權
定價380元

趣・手藝 37

大日子×小手作！365天都能送の祝福系手作黏土禮物
FUN×BEST 60
幸福豆手創館（胡瑞娟 Regin）師生合著
定價320元

趣・手藝 38

100%可愛の季戀裝飾！
手感卡片迷都想學會の主婦風安字圖繪750款
BOUTIQUE-SHA◎授權
定價280元

趣・手藝 39

不失敗！黏土作的啦！超可愛多肉植物小花園：仿真雜貨×人氣配色×不失敗訣竅
蔡青芬◎著
定價350元

趣・手藝 40

簡單・好作的不織布換裝娃娃時尚微手作
BOUTIQUE-SHA◎授權
定價280元

趣・手藝 41

Q萌玩偶出沒注意！
輕鬆手作112隻療癒系的可愛羊毛氈小動物
BOUTIQUE-SHA◎授權
定價280元

趣・手藝 42

［完整教學圖解］
摺×疊×剪×刻4步驟完成120款美麗剪紙
BOUTIQUE-SHA◎授權
定價280元

趣・手藝 43

9位人氣作家可愛發想大集合
每天都想使用的萬用橡皮章圖案集
BOUTIQUE-SHA◎授權
定價280元

趣・手藝 44

動物系人氣手作！
DOGS ＆ CATS・可愛の掌心系萌狗動物偶
須佐沙知子◎著
定價300元

趣・手藝 45

初學者的第一本UV膠飾品教科書
超初學也很簡單！製作超人氣作品の完美小祕訣All in one！
熊崎堅一◎監修
定價350元

趣・手藝 46

輕鬆作の微型樹脂土美食76
定食・麵包・拉麵・甜點・擬真度100％！輕鬆作1/12の微型樹脂土美食76道
ちょび子◎著
定價320元

趣・手藝 47

翻花繩大全集
全齡OK！親子同樂腦力激盪定全版，趣味翻花繩大全集
野口廣◎監修
主婦之友社◎授權
定價399元

趣・手藝 48

牛奶盒作の美麗布盒設計60選
清爽收納盒×布盒設計的好點子
BOUTIQUE-SHA◎授權
定價280元

趣・手藝 50

超可愛的糖果系透明樹脂×樹脂土甜點飾品
CANDY COLOR TICKET◎著
定價320元

趣・手藝 49

原來是黏土！MARUGO的彩色多肉植物日記：自然素材・風格雜貨・造型盆器懶人在家也能作的經典多肉植物黏土ZAKKA 27
丸子（MARUGO）◎著
定價350元

趣・手藝 51

Rose window美麗&透光：玫瑰窗對稱剪紙
平田朝子◎著
定價280元

趣・手藝 52

玩黏土・作陶器！可愛北歐風別針77選
堀內さゆり◎著
定價280元

趣・手藝 53

New Open・開心玩！開一間超人氣の不織布甜點屋
堀內さゆり◎著
定價280元

趣・手藝 54

可愛の立體剪紙花飾
Paper・Flower・Gift：小清新生活美學・可愛的立體剪紙花飾四季帖
くまだまり◎著
定價280元

每日の趣味・剪開信封輕鬆作紙雜貨
紙雜貨你一定會作的N個可愛可變版紙藝創作

宇田川一美◎著
定價280元

可愛限定！KIM'S 3D不織布動物遊樂園（暢銷精選版）

陳春金・KIM◎著
定價320元

宴家酒開店指南：不織布の幸福料理日誌

BOUTIQUE-SHA◎授權
定價280元

花・葉・果實の立體刺繡書
以鐵絲勾勒輪廓，繡製出漸層色彩的立體花朵

アトリエFil◎著
定價280元

袖珍食物＆微型店舖230選
黏土×環氧樹脂・袖珍食物＆微型店舖230選
Plus 11間商店街店舖造景教學

大野幸子◎著
定價350元

可愛到不行的不織布點心

寺西惠里子◎著
定價280元

雜貨迷超愛的木器彩繪練習本
20位人氣作家×5大季節主題，一本學會就上手

BOUTIQUE-SHA◎授權
定價350元

不織布Q手作：超萌狗狗總動員

陳春金・KIM◎著
定價350元

品瑩剔透超美的！繽紛熱縮片飾品創作集
一本OK！完整學會熱縮片的著色・造型・應用技巧……

NanaAkua◎著
定價350元

開心玩黏土：MARUGO彩色多肉植物日記2
懶人植物迷也OK！完整學會戀色的多肉植物＆盆組小花園

丸子（MARUGO）◎著
定價350元

一學就會の立體浮雕刺繡圖案集
一學就會の立體浮雕刺繡可愛圖案集
Stumpwork基礎實作：填充物＋懸浮式技巧全圖解公開！

アトリエFil◎著
定價320元

家用烤箱OK！一試就會作的陶土胸針＆造型小物

BOUTIQUE-SHA◎授權
定價280元

從可愛小圖開始學縫十字繡
從可愛小圖開始學縫十字繡數格子×玩圖案×特色圖案900+

大圖まこと◎著
定價280元

UV膠飾品Best 37
超質感・繽紛又可愛的UV膠飾品Best37：開心玩×簡單作・手作女孩的加分飾品不NG初挑戰！

張家慧◎著
定價320元

清新・自然〜刺繡人最愛的花草模樣手繡帖

點與線模樣製作所 岡理恵子◎著
定價320元

好想抱一下的軟QQ襪子娃娃

陳春金・KIM◎著
定價350元

袖珍屋の料理廚房：黏土作の迷你人氣甜點＆美食best82

ちょび子◎著
定價320元

可愛北歐風の小巾刺繡：47個簡單好作的日常小物

BOUTIQUE-SHA◎授權
定價280元

袖珍模型麵包雜貨
不能吃の〜袖珍模型麵包雜貨：開得到麵包香喔！不玩黏土・捏麵糰！

ばんころもち・カリーノぱん◎合著
定價280元

小小廚師の不織布料理教室

BOUTIQUE-SHA◎授權
定價300元

親手作寶貝の好可愛圍兜兜
基本款・外出款・時尚款・趣味款・功能款，穿搭變化一極棒！

BOUTIQUE-SHA◎授權
定價320元

手縫俏皮の不織布動物造型小物

やまもと ゆかり◎著
定價280元

超可愛的迷你size！袖珍甜點黏土手作課

関口真優◎著
定價350元

華麗的盛放！超大朵紙花設計集
空間＆櫥窗陳列、婚禮＆派對布置・特色攝影必備。

MEGU（PETAL Design）◎著
定價380元

收到會微笑！讓人超暖心の手工立體卡片

鈴木孝美◎著
定價320元

手揉胖嘟嘟×圓滾滾の黏土小鳥

ヨシオミドリ◎著
定價350元

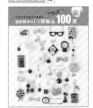

無限可愛的UV膠＆熱縮片飾品120選

キムラプレミアム◎著
定價320元

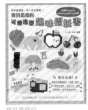

絕對簡單的UV膠飾品100選

キムラプレミアム◎著
定價320元

寶貝最愛的可愛造型趣味摺紙書：動動手指動動腦×一邊摺一邊玩

いしばし なおこ◎著
定價280元

超精選！有131隻喔！簡單手縫可愛的不織布動物玩偶

BOUTIQUE-SHA◎授權
定價300元

靈活指尖×想像力！百變立體造型的三角摺紙趣味手作

岡田郁子◎著
定價300元

剪一剪＆捏一捏，
紙捲花開了！